作者序

怎麼畫才能畫得好看？

我們身旁有很多學生、朋友很想學繪畫，卻煩惱不知道該如何開始。我和先生都是插畫家，同時兼任出版社的設計師，十多年來指導過許多報考美術系的學生，還有想當插畫家的人。他們最常問的問題就是：「到底該怎麼畫才能畫得好看呢？」有時候，甚至連年紀還小的姪子們也會輪番拋出這類問題。

其實每個人小時候都有畫畫的經驗，只是在成長過程中慢慢放棄了這件事。即使如此，我們心底依然懷抱著對繪畫的熱情，為了能幫助更多人重拾那份內心的渴望，於是有了籌備這本書的計畫。

素描是一切繪畫的基礎，也是培養繪畫實力的第一步。光是運用素描技巧，就能完成相當出色的作品，在繪製彩圖前也必須用素描方法勾勒出精準的底稿。

不僅如此，在日常生活中也經常遇到需要用圖說明的情形。你可能也遇過：必須畫出「示意圖」卻不知道該怎麼著手而手足無措，或是已經用自己的方式畫出來，但是對方卻看不懂……想必大

家都有類似的經驗吧！在當下會覺得：「要是我會畫畫該有多好。」其實繪畫跟生活之間，就是這麼密不可分。

　　本書結合了我們過去編寫教材及授課的經驗，用正規的學習順序編排，幫助各位打好紮實的基礎概念，並依序從基本到進階技法一一說明、示範，簡單易懂、只要跟著畫就能輕鬆掌握書中技巧。無論你是第一次接觸繪畫，或已經具備基礎而想提升自己的技巧，這本自學工具書都是你最好的選擇。

　　當你一步步跟著本書的示範教學練習，不知不覺就會發現自己實力大幅提升，同時培養出對繪畫的自信。最後，你除了可以自在地進行素描，甚至能將腦海中的創意和想法圖像化，那時就是你畫出獨創作品的時刻了！

　　現在，就讓我們朝著療癒又迷人的素描世界出發吧！

趙惠林、李份善

在開始素描之前

首先，要有顆想開始的心

　　如果想畫畫，就立刻開始吧！拿起鉛筆畫出第一條線，等於是繪畫的開始，只要動筆就成功一半了。跟著本書的基礎與進階技法教學，你也能蛻變為一位素描家。

只需要一枝 4B 鉛筆

　　素描鉛筆從 9B～B、HB、F、H～9H 等，有各種濃淡和軟硬度。不用擔心如何選擇，在初學階段只需要一枝 4B 鉛筆即可。還想多準備一枝的話，可以選擇 2B 鉛筆。等繪畫實力累積到一定程度再嘗試用其他鉛筆，更能畫出風格獨特的作品。本書所有圖例都是以4B 鉛筆示範。

正規的素描基礎教學

　　一切繪畫的基礎在於素描，本書參照正規學院課程示範核心技巧，並用淺顯的文字說明幫助初學者理解。打好基礎相當重要，只要跟著書中圖例練習、揣摩，確實掌握方法後就能延伸應用，發展出個人畫風。

基本功就是看到什麼畫什麼

　　如實地將眼睛看到的目標物描繪出來，就是素描的基本。不

過，想畫出所有東西多少還是會有所限制，尤其周遭的環境條件不好時更是如此。如果你希望繪畫時不受任何環境的限制，就一定要了解基本原理及呈現方式，同時也能提高作品的完成度。

兼具理論和實作練習

本書涵蓋素描的理論及實作技巧，讓你在描繪圖例時也能一併學習基本觀念。說明文字簡單易懂，能幫助加深你對基本功的掌握度與應用能力。一幅素描中包含各種原理，書中會解析最具代表性的技巧，配合難易度進行示範教學。

示範圖例搭配各階段難易度

從適合零基礎初學者的入門階段，到難度較高的進階應用，皆依其難易度搭配適合圖例，讓你可以在閱讀且熟知理論後實際練習，你會發現自己在不知不覺中已經清楚掌握了各種素描技巧。

設計可練習的留白空間

本書除了在示範繪圖中詳細說明各階段步驟外，也特別設計了對照演練的空間讓你可以直接描繪。完成練習後，不僅可比對與示範圖之間的差異，也附有確認要點提醒過程中易出錯或遺漏的地方。

目錄

圖例索引

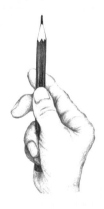

Chapter

基本工具與基礎練習

　　不需要另外準備素描簿，只要一枝4B鉛筆和橡皮擦就可以開始！書中除了親切的文字說明外，也提供練習用的繪圖空間，可同時與示範圖對照，非常便利。本章將會介紹最基本的握筆方式、各種線條畫法與呈現方式。現在就一起進入基礎練習的暖身時間吧！

基本工具

　　所謂素描，就是把眼睛看到、內心感受到的目標物用鉛筆呈現出來，也是指觀察目標對象的形體和氛圍後，將其表現出來的過程。若想精準畫出目標物就需要花時間專注觀察，「觀察」的階段非常重要。

　　素描所需的基本工具有鉛筆、橡皮擦和紙。當然也可以選用炭筆、炭精筆或色粉筆等描繪，不過新手還是會建議先使用鉛筆，較容易修改及調整。此外，在掌握鉛筆的使用技法後，也能輕鬆改用其他素材來創作。

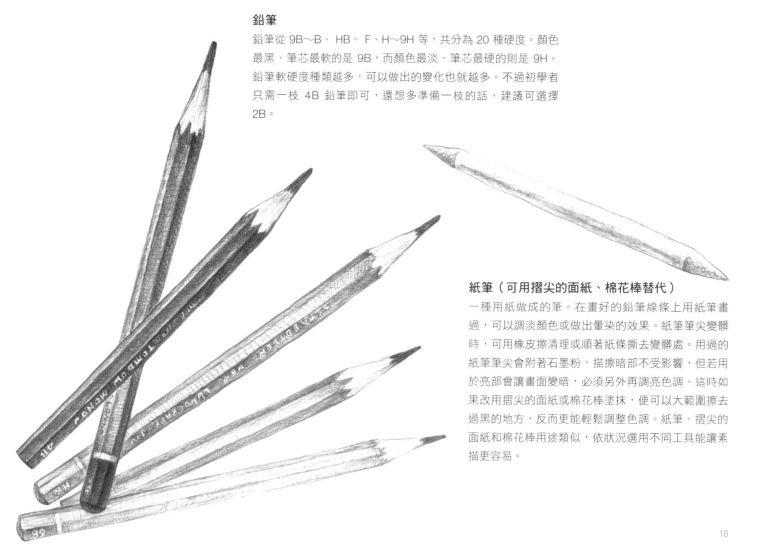

鉛筆

鉛筆從 9B～B、 HB、 F、H～9H 等，共分為 20 種硬度。顏色最黑、筆芯最軟的是 9B，而顏色最淡、筆芯最硬的則是 9H。鉛筆軟硬度種類越多，可以做出的變化也就越多。不過初學者只需一枝 4B 鉛筆即可，還想多準備一枝的話，建議可選擇 2B。

紙筆（可用摺尖的面紙、棉花棒替代）

一種用紙做成的筆。在畫好的鉛筆線條上用紙筆畫過，可以調淡顏色或做出暈染的效果。紙筆筆尖變髒時，可用橡皮擦清理或順著紙條撕去變髒處。用過的紙筆筆尖會附著石墨粉，描擦暗部不受影響，但若用於亮部會讓畫面變暗，必須另外再調亮色調。這時如果改用摺尖的面紙或棉花棒塗抹，便可以大範圍擦去過黑的地方，反而更能輕鬆調整色調。紙筆、摺尖的面紙和棉花棒用途類似，依狀況選用不同工具能讓素描更容易。

紙

本書附有空白的練習空間，不需額外準備畫紙，便可直接練習。如果想更多練習，推薦選擇A4大小、可隨身攜帶的素描本，尺寸適合每頁完成一個作品，幫助提升專注度。

紙的表面從光滑到粗糙分為很多種材質，素描紙的紙面會比一般用紙稍微粗糙一點。建議初學者選擇表面光滑的紙練習，對於理解筆觸細微的差異及變化有很大的幫助。等熟悉基礎技巧後再試著用不同質感的紙作畫，更能了解各種紙的特性。依照不同的描繪對象而選用不同材質的紙，也能提高作品的完成度。

橡皮擦和製圖用毛刷

橡皮擦分成軟橡皮及塑膠橡皮擦兩種。軟橡皮觸感類似黏土，可以自由捏成不同形狀，適合用來擦拭細微圖案，而且不會有橡皮擦屑。另一種則是美術用的塑膠橡皮擦，價格便宜、品質好，從中斜切成兩塊，處理細節時會更方便。橡皮擦不僅能修正畫錯的地方，也能擦出細細的白線，呈現不同質感。除此之外還有較硬的棒狀橡皮擦，以及最傳統的一般橡皮擦。

橡皮擦屑若用手拍掉，容易弄髒畫紙。為了避免破壞鉛筆線條，建議準備一支小刷子或製圖用毛刷。

輔助材料

刀片：可用來削尖或切平鉛筆。削鉛筆時使用一般美工刀即可。

定畫液（定稿噴膠）：於完成後噴上畫作，可避免成品的鉛筆線條暈開。

握筆方式

　　素描並沒有統一規定握筆方式，只要能讓自己方便作畫，就是最適合自己的握法。

　　一般的鉛筆握法大致可分成兩種，一種是像寫字一樣將筆立起來使用（見左圖），多用於細部處理；另一種則是將筆放平後平握使用（見右圖），常用於較大範圍的描繪。可以按照自己的需求混用這兩種方式，加上握筆長短的調節，能讓你更輕鬆地完成心目中的素描作品。

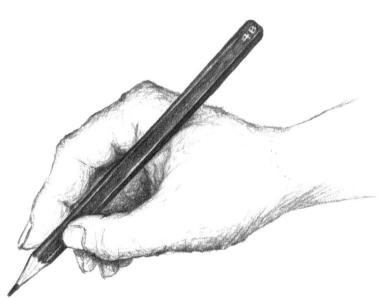

像寫字一樣的握筆法，是最多人慣用的運筆方式。

輕輕握住筆身的運筆方式，這時大拇指會朝前、與鉛筆呈一直線。

漸層練習

　　開始素描前要先了解鉛筆的筆觸，我們用美術鉛筆中最基本的 4B 鉛筆來練習漸層。

從亮調到暗調的漸層。　　　　　從暗調到亮調的漸層。　　　　⊙請參考範例，在下方空白處畫出漸層。

*Check：漸層色調是否均勻？

調整下筆力道，做出線條的深淺。　　　　⊙請在下方空白處自由畫出線條。

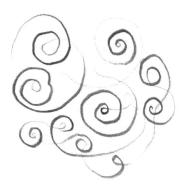

*Check：線條力道的強弱及明暗，是否有明顯區別？

畫出各種線條

　　必須將手和手腕固定、運用手臂的力量畫出穩定的線條。如果只用手或手腕作畫，在小範圍的處理不會構成問題，不過在畫大一點的圖時，直線畫到後來容易變成曲線。記得肩膀放鬆、輕輕地移動手臂輕畫，才能畫出準確的線條。

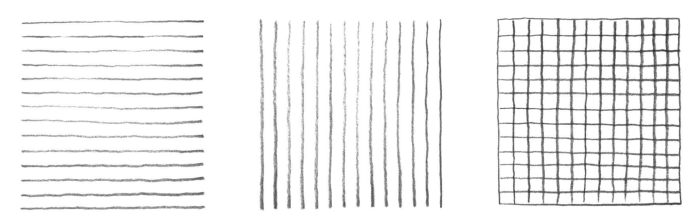

上圖是距離相等的橫線、直線，及正四方形內的直線和橫線，這些都是最基本的線條。

◉請參考範例，在下方空白處畫出直線。

*Check：直線間的距離是否一致？

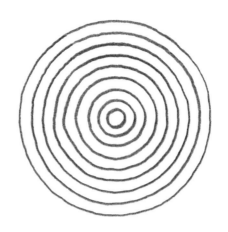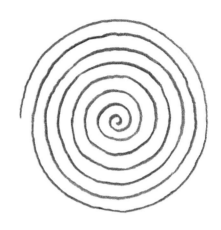

上圖是波紋、同心圓、螺旋曲線，練習時務必一氣呵成、不要中斷。

◉請參考範例，在下方空白處畫出曲線。

◉請運用空白處畫出下列線條，反覆練習到熟悉。

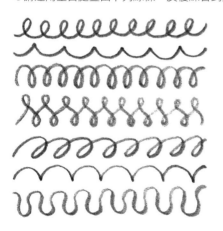

*Check：剛開始有點難，還是確認一下線條是否一氣呵成、形狀一致？

*Check：是否都沒有中斷並畫出自然的線條？

畫出有自信的線條

　　還不習慣畫畫的人，下筆時經常會猶豫，導致畫出來的線條不太自然、整幅作品看起來沒什麼自信。請一鼓作氣地畫完線條，即使畫錯也無妨。多加練習就能畫出自然又有力道的作品，在過程中，自己的心情也會有所變化。

畫線時最好一氣呵成。　　　　　　　　　　　　畫長線時不要用短線重複描，這樣的線條不好看。

畫長曲線也要一氣呵成。　　　反覆用長曲線勾勒形體也是不　　　畫長曲線時不要用短線重複描，這樣的曲
　　　　　　　　　　　　　　錯的方法。　　　　　　　　　　線不漂亮。

⊙請在下方空白處用長線自由練習各種圖形。

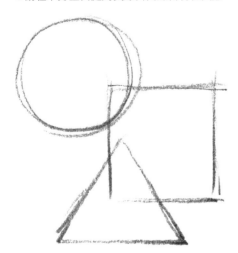

*Check：是否畫出有自信的線條和俐落的圖形？

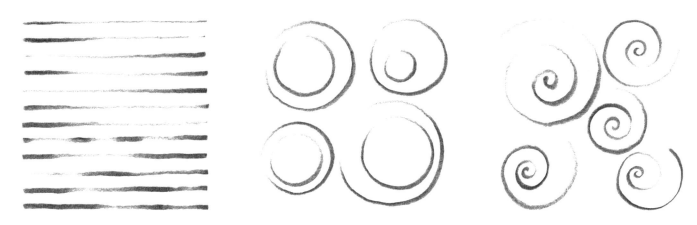

上圖是直線、圓形和螺旋曲線，調整力道呈現出不同深淺的線條。

◉請在下方空白處，試著用不同力道的線條畫出直線、圓形、螺旋曲線。

*Check：是否能感受到線條力道的強弱和明暗等對比？

◉請在下方空白處，試著用不同力道的線條快速畫出自由的曲線。

*Check 有自信是關鍵，是否畫出有自信、不中斷的線條？

各種線條的表現

　　在加入明暗的階段，需要運用線條表現不同質感，下方整理出常用的線條類型。素描中在呈現明暗時，有時會使用單一線條，有時則會結合不同類型的線條做出變化。

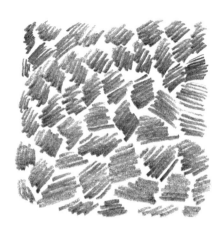

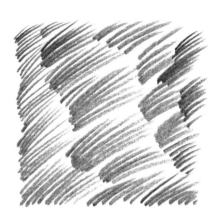

用同樣力道畫出短線，並畫成塊狀。接著反覆畫出相同的線條區塊。

下筆時用力按壓，尾端則像要飛起來一樣提起帶過。畫的速度要快。

下筆時用力按壓，尾端則像要飛起來一樣提起帶過。線條短並不斷重複。

◉請參考範例，在下方空白處試著練習各種線條。

*Check：是否能運用手的力道做出不同感覺的線條？

線條稍微畫長一點，並將尾端提起。必須調整力道、快速下筆，讓每條線的明暗都略有不同。線條間的距離可鬆可緊，必須透過鉛筆感受每種呈現方式的力道和感覺差異。

讓尾端像要飛起來一樣提起。每條線間隔緊密，同時逐漸減弱下筆力道。

讓尾端像要飛起來一樣提起。每條線拉開間隔，同時逐漸減弱下筆力道。

線條下方一小段畫得極深。用同樣的畫法，越往上力道越輕。

⊙請參考範例，在下方空白處試著練習各種線條。

*Check：是否能自然畫出有明暗對比的線條？

本頁所示範的漸層幅度，比前面的圖例更寬。請試著感受每種方式呈現的不同質感。反覆畫線時，筆芯的某一側會磨得比較平，所以畫線時要稍微轉動一下鉛筆，避免筆尖只有單面被磨平。

畫出相鄰的短線並補滿間隙。過程中稍微做出深淺對比。

畫出不規則的線條，上方較淺、下方較深。要畫出線條感。

畫出線條感不明顯的短線，上方較淺、下方較深。

◉請參考範例，在下方空白處試著練習各種線條。

*Check：是否畫出自然的漸層？

請試著畫出各種不同的線條。畫的過程中要不斷變換方法，像是用立起和平握兩種不同的握筆法，也需要嘗試加快、放慢筆速，或是畫得輕柔、銳利。必須透過不斷練習來感受其中差異，才能在需要時輕鬆應用這些技巧。

畫出類似圓形的纏繞線條。上方較淺，越往下畫得越深。

用短線補滿間隙。線條感稍微不那麼明顯，越往下畫得越深。

畫出短且尾端銳利的線條。每條線之間保留一些間隔，越往下畫得越深。

◉請參考範例，在下方空白處試著練習各種線條。

*Check：手指是否能感受到每種線條的差異？

橡皮擦的運用

　　橡皮擦不僅用來擦除不必要的線條，也能讓作品的層次更豐富。比起單
用鉛筆描繪，善用橡皮擦能讓畫面看起來更柔和，也能當作白色鉛筆使用。
適度運用橡皮擦做變化，可以呈現更多元的效果和深度。

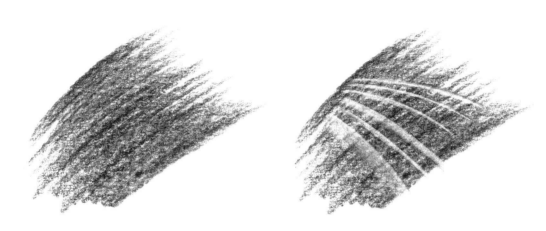

　　先照左圖用鉛筆畫出線條，接著用橡皮擦擦去部分的鉛筆筆跡，便可
做出右圖的效果。若想呈現銳利感，可以拿小刀把橡皮擦削尖再擦
拭，只需要把橡皮擦當作白色鉛筆使用即可。

　　先照左圖用鉛筆畫出線條，接著用質地較軟的面紙、紙
筆或棉花棒塗抹，就能做出右圖的效果。

先照左圖用鉛筆畫出線條，接著用橡皮擦隨性暈染，就能做出右圖的效果。想呈現自己心目中的感覺，就需要調整力道並運用一些小技巧，可以像右圖一樣塗抹或暈染線條，表現出獨特的效果。妥善運用這些手法能讓畫面更有層次，畫出厲害的作品。

◉請在下方空白處試著練習各種橡皮擦的運用方法。

*Check：在塗抹或暈染線條時，手感是否自然？

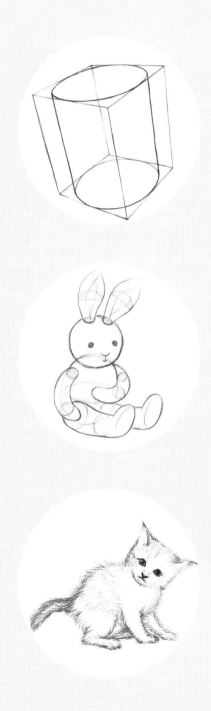

Chapter

物體基本形的結構及估算

　　最能清楚了解物體形體的方法，就是透過基本圖形掌握整體的結構。看起來再複雜的東西，其實都是由球體、立方體、圓柱體、圓錐體等基本形狀組成。形體雖然不同，但基本都是一樣的，只要了解結構，就可以估算並畫出物體的輪廓。

　　剛開始，大家可以把身旁常見的實物或照片等當作素描練習的對象，從結構簡單的物品著手練習，再慢慢進階到結構多變、複雜的物品，可以幫助提升自己的繪畫功力喔！

觀察物體

即使是同一個人畫同一件事物，看著實物跟藉由想像畫出來的圖還是會有差異。因為我們對物品的既定印象，會讓物品的形體在我們腦中重整、變形，導致估算錯誤。所以憑印象畫在紙上，跟看著實體畫出的圖相比，就會覺得少了些什麼，這是很正常的。一般在腦中重塑的形象，跟實物對照會顯得較為單調且不準確。

如果要各位畫人臉，通常大家都會選擇畫出比較熟悉的正面。要是突然要求畫側臉，大家可能會不知道該怎麼畫吧！於是就會畫出那些儲存在腦中的變形側臉。尤其是眼睛，因為已經習慣人臉的正面，可能下意識就會把正面的眼睛畫在側面的人臉上，像是古埃及壁畫。並不是說這種畫法不對，只是舉例說明「實際觀察與想像的差異性」。

古埃及壁畫中局部

開始素描的第一步是決定要畫什麼，不過在下筆前務必先清空既定的想像，好好花時間觀察該物體的形體、特徵，並思考該如何表現。整理好思緒之後，就可以開始在紙上畫下第一筆了。這時請大家毫不猶豫、有自信地畫出來吧！

實際觀察後畫出來的人臉

觀念和實際表現差異

　　直接透過觀察描繪實體，可以呈現更豐富且具有特色的構圖；若只是畫出記憶中的觀念性形象，看起來會顯得單調。因此素描最重要的關鍵就是：深入觀察並將它呈現出來。

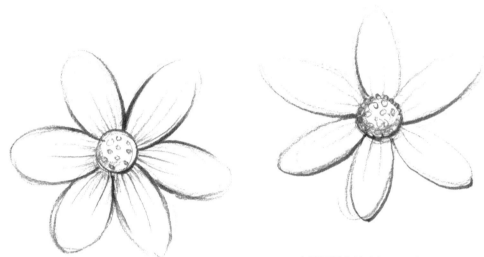

本頁圖例皆沒有加入明暗，只先以基本形的表現為主。上圖是觀念形象的呈現，下圖則是實際觀察後畫出來的圖。下圖比上圖表現得更細膩，花朵的特色也相當鮮活。

這裡提到的觀念性呈現，並非不好的繪畫技法，只是不適合運用在實體素描的練習中。當需要表現簡單、誇張的形象或意識形態時，就會使用觀念性畫法，也適合用來快速勾勒出腦中想法。

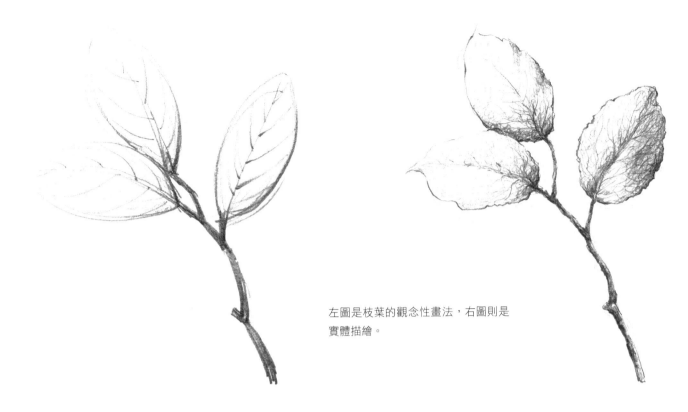

左圖是枝葉的觀念性畫法，右圖則是
實體描繪。

⦿請選出身旁的一樣物品或一張照片，在左邊使用觀念性畫法，右邊則是實體描繪。

*Check：將觀念性構圖比對實際觀察的構圖，是否發現哪些部分是自己沒想到的？

物體的基本形

　　現在我們要把具有空間感的物體，用立體的方式畫在平面的紙上。基本原則就是「把看到的照樣畫出來」。所有物體都是以球體、圓錐體、立方體、圓柱體構成，而這些基本形狀則是從圓形、三角形、正方形和長方形延伸出來的。

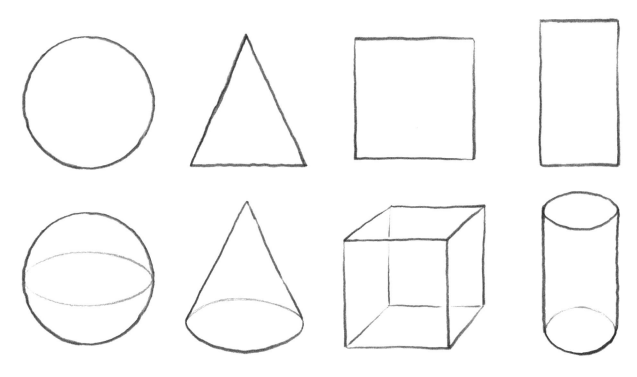

用圖形結構分析物體，就能提高素描立體感的完成度。

畫線的時候手腕要固定住，用手臂和肩膀來畫。先快速移動手臂和肩膀畫出淺淺的線條，等到覺得畫出來的線條對了再下手重一點，畫出粗黑的線條。不要太用力，畫出來的線條才會自然。剛開始建議先看著圖形練習，熟練後再進階到形體比較複雜的實際物體。

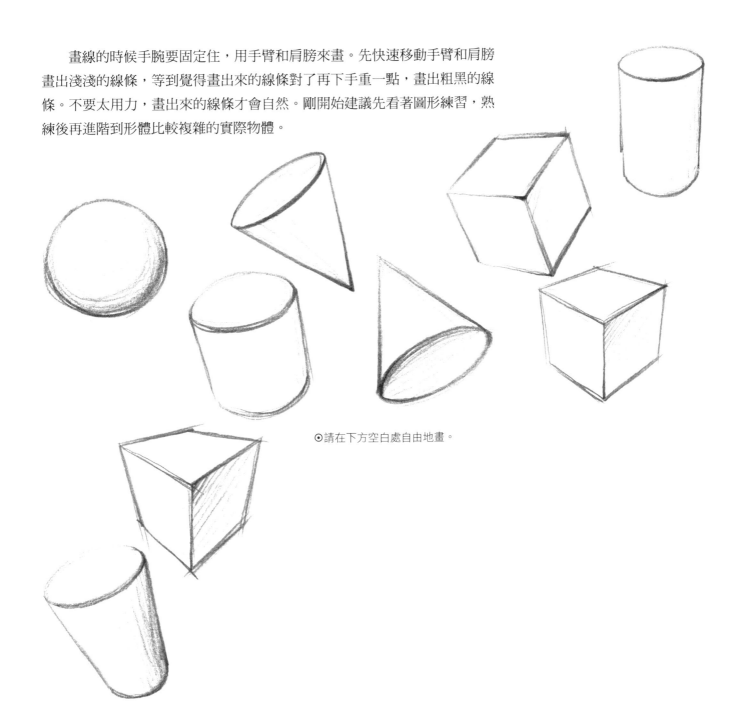

⊙請在下方空白處自由地畫。

練習時儘可能不要使用橡皮擦，可以幫助降低對線條的恐懼感，並產生自信。

*Check：對線條的恐懼稍微減少了嗎？

立體空間感

　　畫小東西時感受不出立體空間感的差別，但像是畫大型建築物的時候，就會發現前方看起來比較大，越往後越小。只要了解透視法，就能更精準呈現出立體感，即使是畫在平面，也能營造自然的空間感。

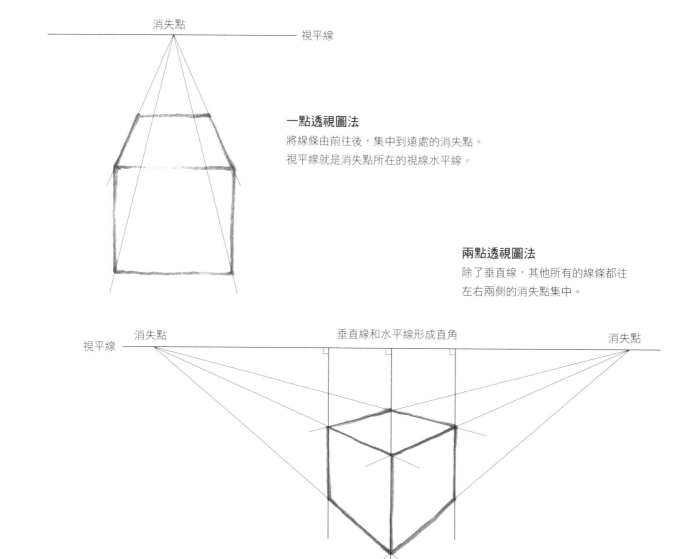

一點透視圖法
將線條由前往後，集中到遠處的消失點。
視平線就是消失點所在的視線水平線。

兩點透視圖法
除了垂直線，其他所有的線條都往
左右兩側的消失點集中。

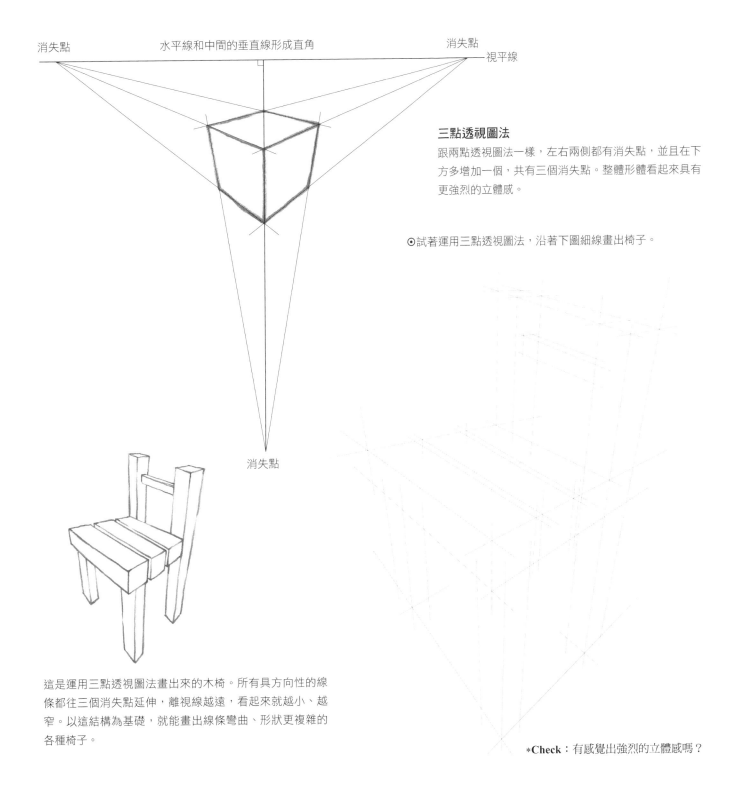

消失點　　　　　　　水平線和中間的垂直線形成直角　　　　　　消失點
　　　　　　　　　　　　　　　　　　　　　　　　　　　　　　　視平線

三點透視圖法

跟兩點透視圖法一樣，左右兩側都有消失點，並且在下方多增加一個，共有三個消失點。整體形體看起來具有更強烈的立體感。

⊙試著運用三點透視圖法，沿著下圖細線畫出椅子。

消失點

這是運用三點透視圖法畫出來的木椅。所有具方向性的線條都往三個消失點延伸，離視線越遠，看起來就越小、越窄。以這結構為基礎，就能畫出線條彎曲、形狀更複雜的各種椅子。

*Check：有感覺出強烈的立體感嗎？

視點及形體

　　下圖是各種不同視線高度所呈現的六面體。六面體越往視平線的上方移動，底面看起來越大；六面體越往視平線的下方移動，頂面看起來越大。如果物體的基本形是立方體，可以參考下圖畫出不同位置的結構。

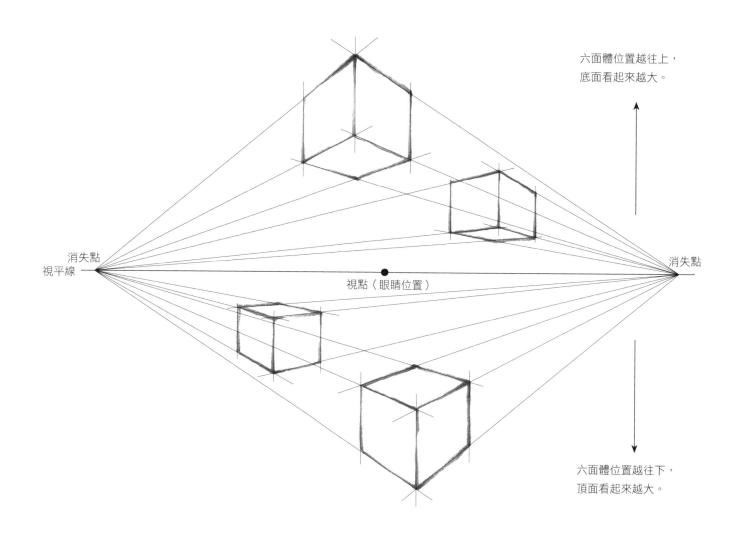

六面體位置越往上，
底面看起來越大。

消失點
視平線

視點（眼睛位置）

消失點

六面體位置越往下，
頂面看起來越大。

　　這裡示範的六面體，是左右兩側都有消失點的兩點透視法。視平線位於消失點所在的水平線上，呈現出人站在水平線正中央前方看到的六面體。

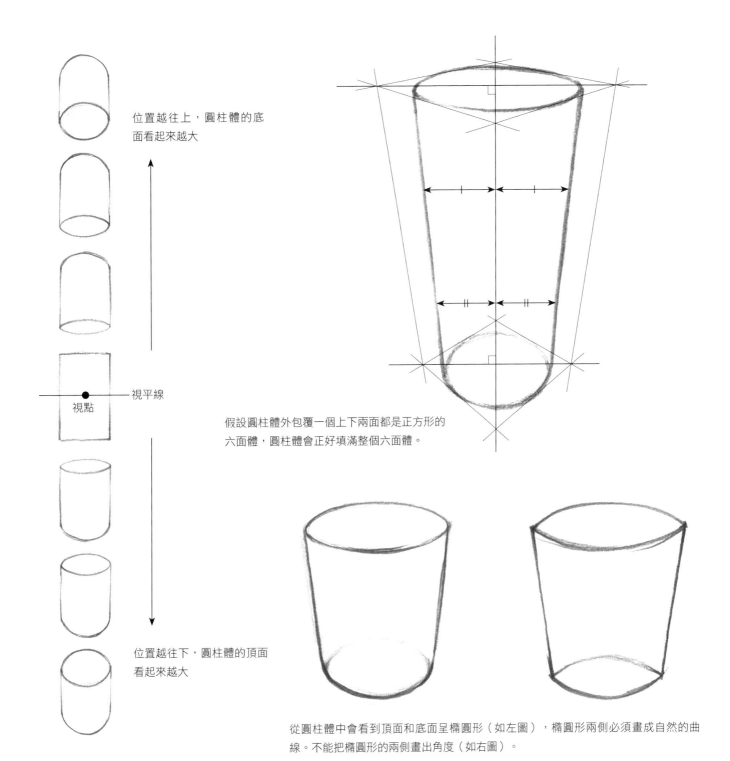

位置越往上，圓柱體的底面看起來越大

視平線

視點

位置越往下，圓柱體的頂面看起來越大

假設圓柱體外包覆一個上下兩面都是正方形的六面體，圓柱體會正好填滿整個六面體。

從圓柱體中會看到頂面和底面呈橢圓形（如左圖），橢圓形兩側必須畫成自然的曲線。不能把橢圓形的兩側畫出角度（如右圖）。

立方體和圓柱體的關係

　　下圖是各種不同視點所呈現的圓柱體和六面體。剛開始要直接畫出正確的圓柱體有點難度，這時可以想像圓柱體被放在六面體裡。雖然素描原則是看見什麼畫什麼，不過若能了解原理和結構，畫起來會更容易，物體形體也會更精準。一開始可以先從六面體中的立方體練習，如果要畫出長形的圓柱，只要把立方體拉長即可。

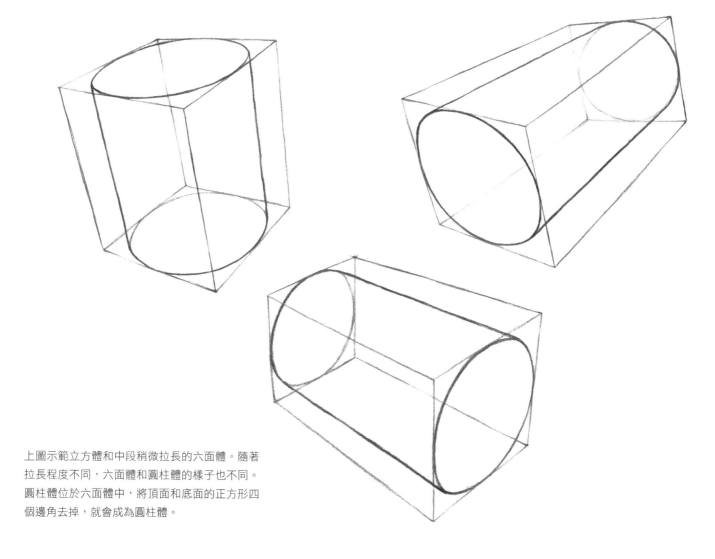

上圖示範立方體和中段稍微拉長的六面體。隨著
拉長程度不同，六面體和圓柱體的樣子也不同。
圓柱體位於六面體中，將頂面和底面的正方形四
個邊角去掉，就會成為圓柱體。

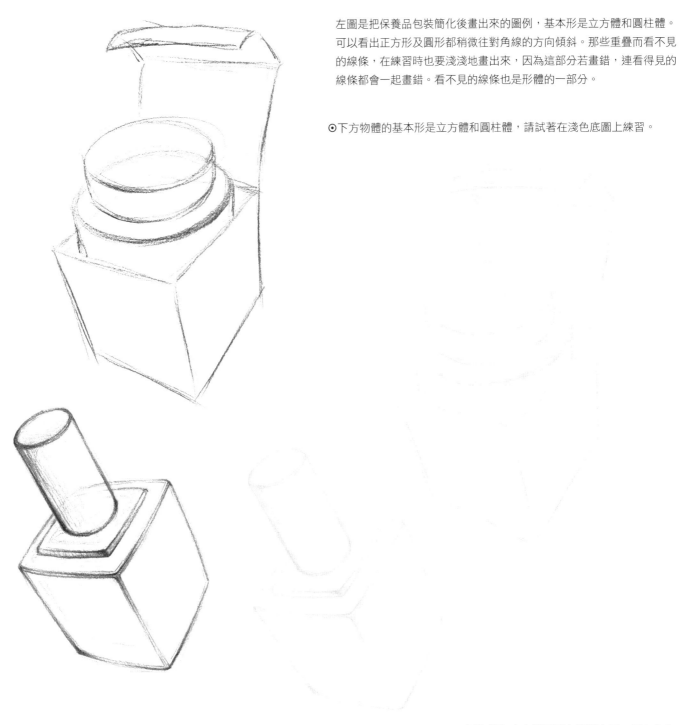

左圖是把保養品包裝簡化後畫出來的圖例,基本形是立方體和圓柱體。可以看出正方形及圓形都稍微往對角線的方向傾斜。那些重疊而看不見的線條,在練習時也要淺淺地畫出來,因為這部分若畫錯,連看得見的線條都會一起畫錯。看不見的線條也是形體的一部分。

⊙下方物體的基本形是立方體和圓柱體,請試著在淺色底圖上練習。

*Check:圓柱體和立方體是否自然傾向同一個方向?

理解物體的結構

現在我們試著將基本圖形應用到物體上。下筆時如果先藉由圖形理解物體，就能畫出穩定度更高的素描。這個方法不只用來做明暗的處理，在描繪物體形體上也是相當重要的一環。

蘋果的基本圖形是球體。頂面的中央部分朝內凹陷，並有蒂頭往外延伸。

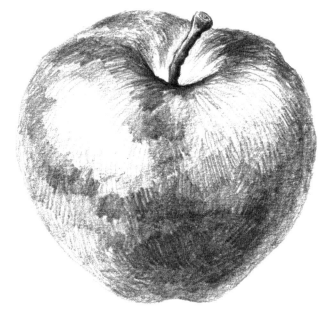

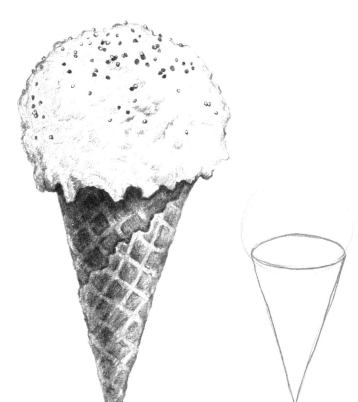

冰淇淋甜筒的基本圖形是圓錐體。整體結構上方有一個球體形狀的冰淇淋，放在倒置的圓錐體上。

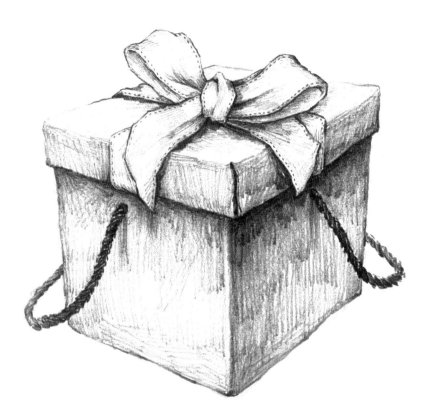

禮物盒的基本圖形是立方體。整體結構
在蓋子上繫有蝴蝶結,下方盒子穿著兩
條提繩。

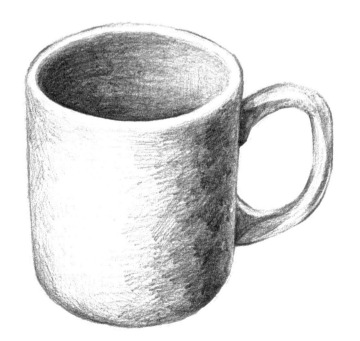

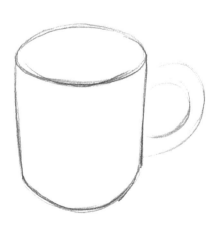

馬克杯的基本形是圓柱體。整體結構
是在圓柱體的杯側加上弧形手把。

以基本形建構形體

　　物體看起來再複雜，其實都是由球體、立方體、圓柱體、圓錐體組成，雖然表現出來的形體會改變，不過基本構造依然相同。所以在建構物體時，必須用基本圖形分析並組合物體的結構。

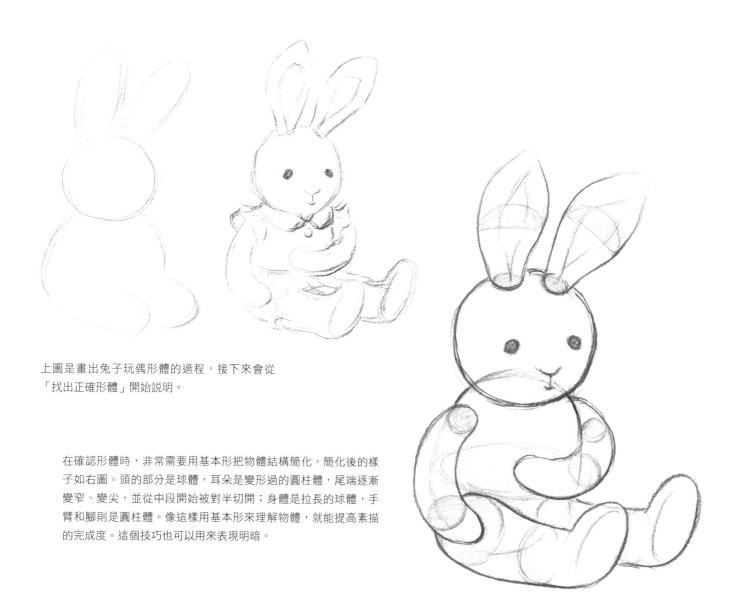

上圖是畫出兔子玩偶形體的過程，接下來會從「找出正確形體」開始說明。

在確認形體時，非常需要用基本形把物體結構簡化。簡化後的樣子如右圖。頭的部分是球體，耳朵是變形過的圓柱體，尾端逐漸變窄、變尖，並從中段開始被對半切開；身體是拉長的球體，手臂和腳則是圓柱體。像這樣用基本形來理解物體，就能提高素描的完成度。這個技巧也可以用來表現明暗。

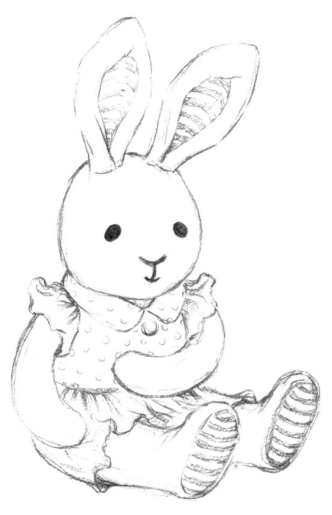

物體形體就是將拆解後的基本結構稍加變形，若想成「削掉部分圖形或彼此銜接」會更好理解。先用基本圖形勾勒出兔子玩偶的形體，接著削掉或銜接變形過的形體，加上衣服和耳朵、腳上的條紋，最後畫出眼睛、鼻子和嘴巴就完成了。如果能理解這過程，素描就會變得容易，也能畫出正確的物體形體。

完成的兔子玩偶形體。

◉請試著在淺色底圖上畫出物體的形體。

*Check：是否能從整體結構中看出基本圖形？描繪時能不能表現出削掉或銜接的變形部分？

找出正確的物體形體

　　準備在白紙上素描，要畫出第一筆卻發現沒有想像中那麼簡單。如果在開始前會煩惱：「該怎麼起頭？畫出物體形體的順序是什麼？明暗怎麼分配？最後該如何收尾？」表示你還沒有系統化地了解素描。所有繪圖的步驟都是一樣的，即使有延伸應用，流程也都相同。只要掌握流程，下筆時就不會猶豫，而是能畫出俐落好看的作品。接著來說明最穩定且系統化的物體形體畫法。

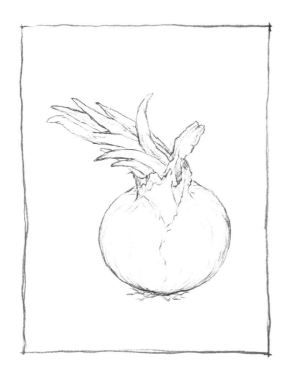

決定紙張上的圖片大小
假設我現在要畫一顆洋蔥，先選擇紙張，再決定要把洋蔥畫得多大。評估尺寸時可以根據這幅作品的用途和自己的喜好決定，可以像拍照拉近處理一樣放大、捨棄部分只畫出局部，也可以將整體都畫得很小。如果還在練習階段，會建議參考左圖的紙張與圖片比例。

一提到素描，各位腦中最先浮現的可能是一個人橫握鉛筆、對著遠方伸直手臂，瞇起一邊眼睛估算比例……這個場景大家曾在戲劇或電影裡看過吧？不過，這種畫法的準確度比起實際目測要低，相信自己的眼睛、比較測量物體的相對比例與形體反而是更好的方法。當然都需要多加練習。

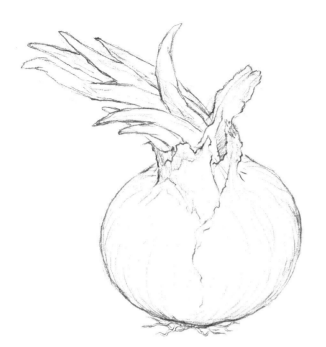

左圖是洋蔥素描草稿的完成圖，也是加入明暗前，完整勾勒出整體形體的階段。畫到圖外的線條、圖片裡畫錯的線條都不需要擦掉，只要不影響整體氛圍，保留這類線條反而能增添豐富性。在處理明暗時原則也一樣。

定出大致形體

這是一個發芽的洋蔥，先用目測法確認長寬比，並根據比例用淺色線條勾出大致的輪廓（如下圖）。將洋蔥結構簡化為基本圖形後，可以看出球體的洋蔥上連接許多尾端微尖又彎曲的圓柱體嫩芽。

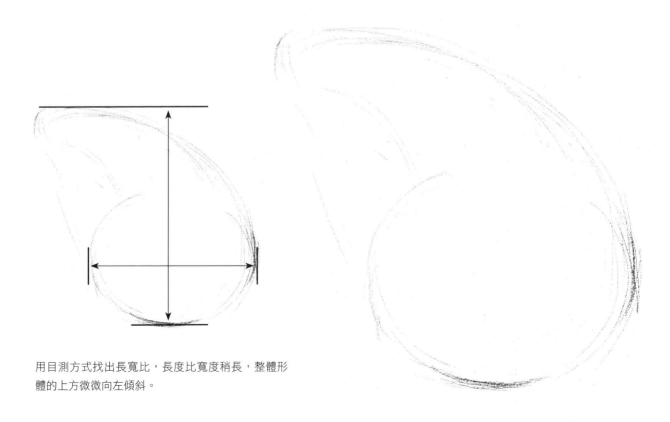

用目測方式找出長寬比，長度比寬度稍長，整體形體的上方微微向左傾斜。

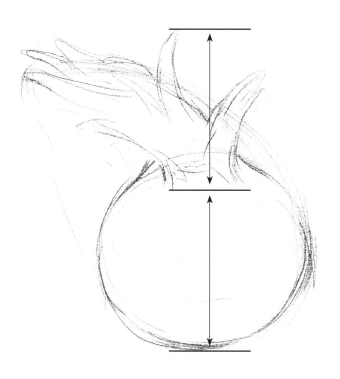

找出垂直線的中心點

確認長寬比後，就要用目測方式找出垂直線的中心點。以這個中心點為基準決定區塊大小，這步驟是從概略形體發展為具體形體的主要階段。若看出測量錯誤的地方就要立即調整，直到繪圖完成為止，都要不斷修正。

在繪製草圖的過程中，會出現重複、不必要或畫錯的線條，不需要立即把這些線條都擦掉。先勾勒出來的線條大多比較淺，只要在這些線上把正確的線畫深一點即可。如果錯的線畫太深，就要擦掉重畫。

垂直線條的中央就是中心點，以中心點為界分成上下兩個區塊，上方是嫩芽、下方則是洋蔥圓圓的球莖。以中心點隔開的兩段垂直線，可以當作處理其餘細節時的測量基準線。找出中心點的位置後，接下來會開始處理洋蔥嫩芽的部分。

確認透視角度

根據消失點，測量透視角度。

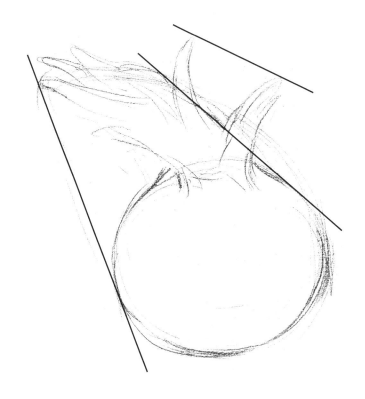

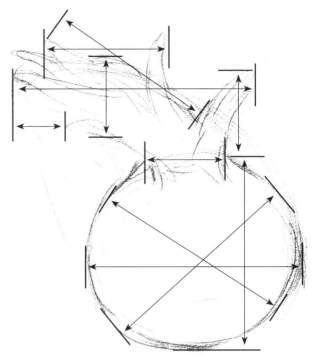

確認位置

把每個端點當成基準，針對細節測量相對的長寬比並定出位置。另外也要從對角線的方向確認，所有端點的地方都可以做相對位置的測量。

右圖很多箭頭，乍看之下可能會覺得複雜，其實並不難。長、寬、對角線，能比較測量的線建議都進行測量，而端點部分一定要準確。這個階段主要目的是畫出整體的具體形體，細節只需大略畫出來即可。

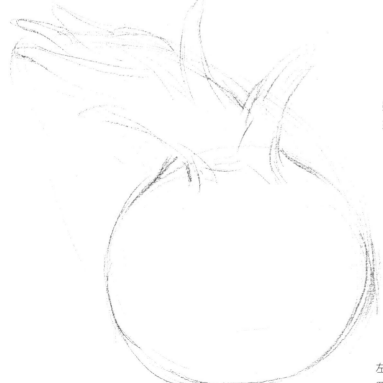

雖然只是要畫出物體形體，不過若連背景一起比對，畫出來的比例會更精確，也能很快發現畫錯的地方。

左圖是做完比較測量後的大致形體。在接續測量細節的相對位置時，注意不要影響到整體架構，否則會顯得格格不入。

畫出細部的形體

上個階段是用端點當成基準來測量，藉此畫出更
具體的形體。若發現任何突兀的地方，可以再次
比較測量並檢查，一旦發現錯誤就要立刻修正。
比例越正確，物體形體就越精準。

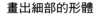

完成整體形體

左圖是完整畫出物體形體的樣子，這階段還沒加
入明暗。可以根據個人的需求畫出更細節的部
分，或是在此階段加入簡單的明暗呈現。這些都
是畫出清楚架構的必經過程。

如果只想簡單速寫，完成到這階段也可以成為作品。
若能稍微加上明暗會更好。

⊙請試著在淺色底圖上畫出物體的形體。

⊙請在下方空白處試著畫出平常想畫的物體形體。

*Check：針對細節做比較測量的同時，是否兼顧到整體形體？

小物速寫：玻璃瓶

　　玻璃瓶的瓶身是透明且堅硬的玻璃質感，瓶蓋上有花的紋路，瓶身側面
貼有花盆圖案的商標。繪畫過程跟前面提到的洋蔥相當類似。

定出大致形體

用目測方式，依長寬比例畫出外部輪廓。整體瓶子
的基本構造是上方稍微凸出的六面體，瓶蓋則是扁
扁的圓柱體結構。

比較測量

找出垂直線的中心點，以中心點為基準定出瓶蓋高度。底下瓶身的長度比瓶
蓋高度長 1.5 倍。接著用比較測量的方法找出瓶身每個端點的位置，畫出概
略形體。除了長、寬、透視角度外，每條線的長度差異也都要用比較測量決
定。消失在瓶蓋後方、看不到的瓶身線條也要淺淺地畫出來，這是畫出穩定
結構的必經過程。

畫出細部的形體

以上一階段測量的端點為基準，把物體形
體畫得更仔細一些。

完成整體形體

細修完輪廓和細部形體後,接著描繪商標的圖案,甚至可以把玻璃折射的不規則光澤畫出來。這部分也可以等到畫明暗的階段再進行。到這裡,形體速寫就完成了。

⊙請試著在淺色底圖上畫出物體的形體。

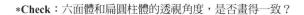

*Check:六面體和扁圓柱體的透視角度,是否畫得一致?

食物速寫：切片蛋糕

　　這片蛋糕上有顆草莓，側邊切面則會看到三顆草莓和柔軟的海綿蛋糕。
蛋糕上覆蓋著奶油，輪廓較不規則。

定出大致形體
用目測方式，依照長寬比例畫出蛋糕輪
廓。將整體結構想像成三角柱上有個球
體，畫起來比較容易。

比較測量
找出垂直線的中心點後，以中心點為基準定出蛋糕
切面的邊角位置，和草莓的高度。利用比較測量畫
出大致的形體，並確定長、寬及透視角度。

畫出細部的形體
以上一階段測量的邊線位置和端點為基
準，把物體形體畫得更仔細一些。

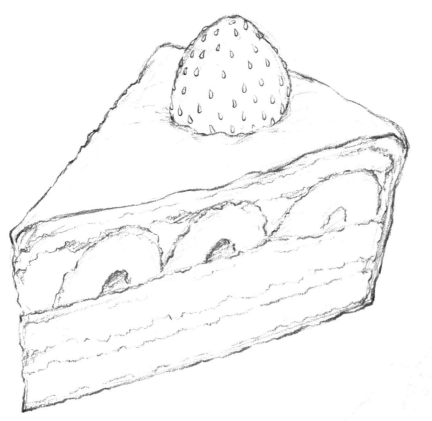

完成整體形體

可以依照個人需求描繪細部形體。在進入調整明暗的階段之前，已完成基本形體的架構。到這裡，形體速寫就完成了。

◉請試著在淺色底圖上畫出物體的形體。

*Check：畫蛋糕的形體時，是否有想著三角柱和球體結構？

動物速寫：貓咪

　　貓咪全身有著蓬鬆的貓毛，剛開始想掌握正確形體時，可能會覺得稍有
難度，或是因為不知道怎麼處理柔軟的貓毛而煩惱。不過，除了貓毛部分不
太一樣之外，其他繪畫步驟都跟之前的示範類似。

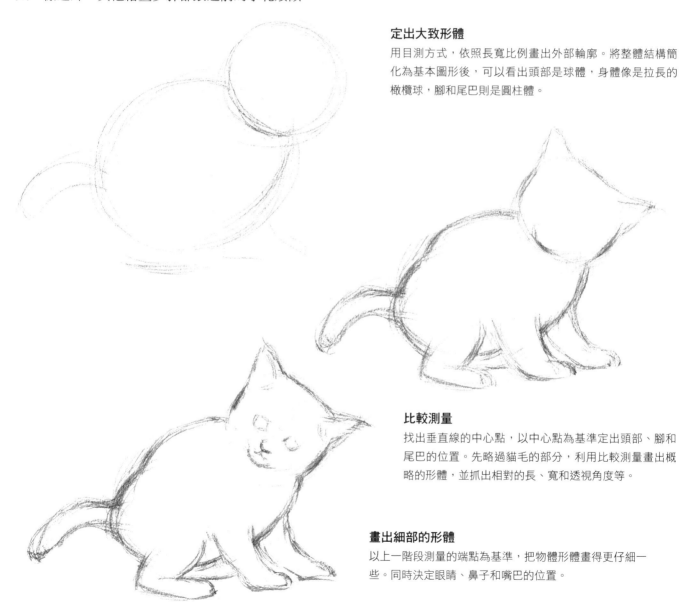

定出大致形體
用目測方式，依照長寬比例畫出外部輪廓。將整體結構簡
化為基本圖形後，可以看出頭部是球體，身體像是拉長的
橄欖球，腳和尾巴則是圓柱體。

比較測量
找出垂直線的中心點，以中心點為基準定出頭部、腳和
尾巴的位置。先略過貓毛的部分，利用比較測量畫出概
略的形體，並抓出相對的長、寬和透視角度等。

畫出細部的形體
以上一階段測量的端點為基準，把物體形體畫得更仔細一
些。同時決定眼睛、鼻子和嘴巴的位置。

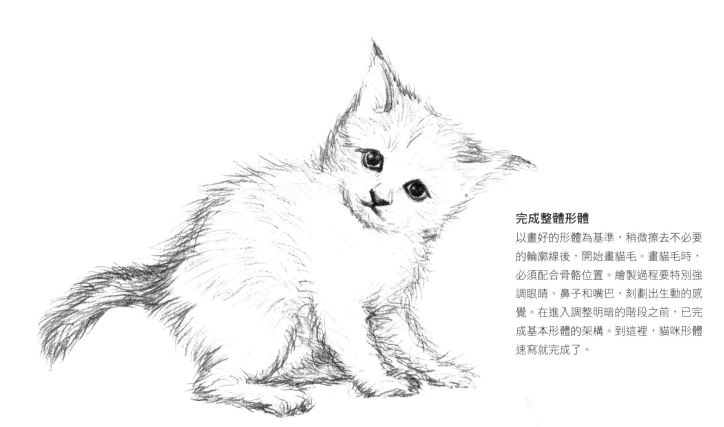

完成整體形體

以畫好的形體為基準,稍微擦去不必要的輪廓線後,開始畫貓毛。畫貓毛時,必須配合骨骼位置。繪製過程要特別強調眼睛、鼻子和嘴巴,刻劃出生動的感覺。在進入調整明暗的階段之前,已完成基本形體的架構。到這裡,貓咪形體速寫就完成了。

⊙請試著在淺色底圖上畫出物體的形體。

*Check:是否有參考貓咪的骨骼位置來畫貓毛?

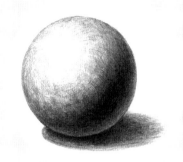

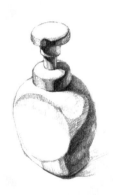

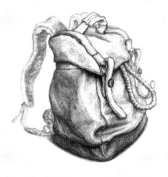

明暗的理解及應用

　　明暗度是根據光線決定，大致上分成明調及暗調兩種。在這兩個分類之下，有最亮及最暗的部分，中間還有各種層次的明暗。在呈現物體的立體感時，明暗度是關鍵。本單元會談到明暗色調及立體感的基本原理。理解這原理後，應用在觀察、感受和繪製物體上，就能讓素描變得輕鬆又有趣。

明暗的基礎

　　加入明暗就是畫出物品上的光影變化。光線有打亮與製造陰影的效果，
讓受光的物體分為亮面（受光面）、暗面（背光面）、反射光及陰影部分。
若這樣細分明暗層次，就能呈現出細緻的立體感。

假設光源來自球體左上方 45 度方向，亮面有高光點，向周圍延
伸的同時逐漸變暗。沒有受光的暗面是最暗的面，越往後會因
為反射光而稍微變亮。明暗分層如下圖。

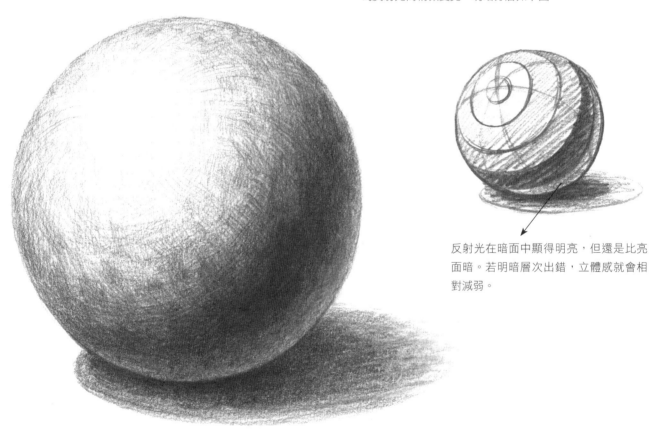

反射光在暗面中顯得明亮，但還是比亮
面暗。若明暗層次出錯，立體感就會相
對減弱。

球體正下方的陰影最暗，往外延伸逐漸變亮。

畫反射光和陰影時儘量不保留線條感，可以營造更強烈的立體感。

就像所有物體大致上不脫離球體、錐體、立方體、圓柱體等基本形一樣，明暗也是如此。明暗雖然會隨著物體的形體變形，卻可以套用相同的原理，從基本形出發。

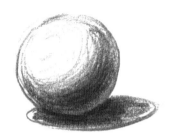
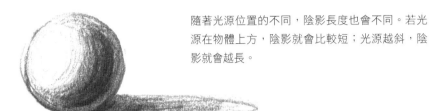

隨著光源位置的不同，陰影長度也會不同。若光源在物體上方，陰影就會比較短；光源越斜，陰影就會越長。

⊙請試著在淺色底圖上練習明暗。

*Check：球體看起來是否有立體感、明暗是否自然銜接？

假設光源在立方體的左上方 45 度方向，明暗大致可分為頂面的
亮調、左側面的中間調，及右側面的暗調。每個面都朝箭頭方
向漸漸變暗。

最亮的高光點是頂面往前突出的角，右側面朝前突出的角最暗。最亮和最
暗的部分並排時就會形成強烈對比，視覺上會覺得物體朝前方突出。

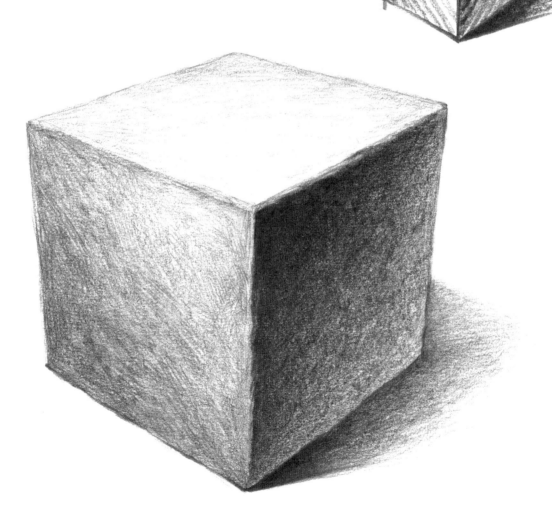

最暗、最鮮明的地方是物體與陰影的交界
處。從立方體下方往外延伸會逐漸變亮。

明暗的基礎安排流程非常重要。就像是蓋房子，先打好基礎再砌牆、立柱，最後用美觀大方的裝潢完成，就能蓋出風吹雨打都不會受損的好看房子。基礎若穩固，不論遇到什麼狀況都不會慌張，可以完成好看的作品。

◉請試著在淺色底圖上練習明暗。

*Check：是否有立體感？是否自然畫出明暗色調的差異與漸層？

光源在左上方 45 度方向，把明暗層次簡化後如下圖。頂面最亮，側面的明暗調是垂直排列，從最亮處往兩邊漸漸變暗，最暗的部分在右側，繼續往右則會因為有反射光而稍微變亮。

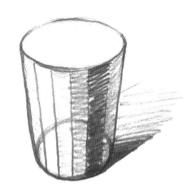

與物體連接的陰影處最暗、最明顯，從圓柱體下方往外延伸會逐漸變亮。

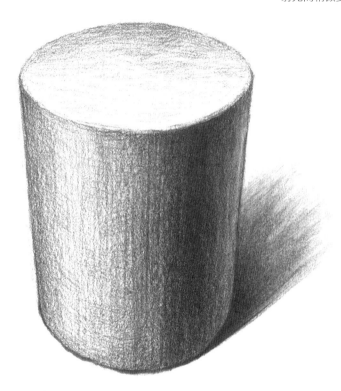

◉請試著在淺色底圖上練習明暗。

*Check：頂面的平面與側面的曲面，是否自然銜接？

光源在左上方 45 度方向，把明暗層次簡化後如下圖。跟前頁圓柱體的原理相同，將圓柱體平坦的頂面想成尖的會比較容易理解。側面層次由直的長方形變成尖的三角形。

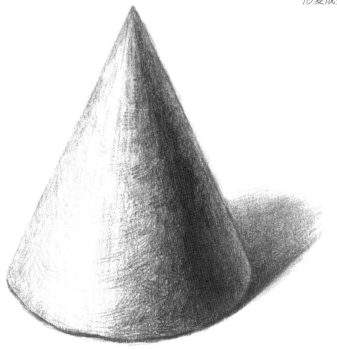

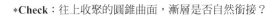

與物體連接的陰影處最暗、最明顯，從錐體下方往外延伸會逐漸變亮。

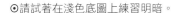

⊙請試著在淺色底圖上練習明暗。

*Check：往上收聚的圓錐曲面，漸層是否自然銜接？

呈現光源位置

　　在學會正確調整明暗之前，要先了解光源。被柔和的室內光照射的物體，明暗不太明顯；被強烈太陽光照射的物體，明暗差異明顯，立體感也很鮮明。不同種類的光源會讓物體呈現不同的感覺，物體明暗也會隨著光源位置與方向而不同。若各種方向同時有多處光源的話，建議可選擇最強的光源來畫，素描作品的成果會比較好。

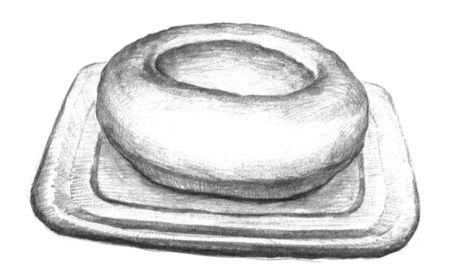

左圖的光源柔和，由正前方照向肥皂。正面突出的部分最亮，越往兩側漸漸變暗，加上光源柔和所以明暗差異不明顯。肥皂底座的明暗差異，前方比後方更為強烈，這樣就能營造出空間中的景深。

右圖的光源在青椒的後上方，是背光方向。光源從後方照射過來，所以兩邊側面較亮，前方突出的部分則因為接受不到光源而最暗。由於光源位置在上方，因此青椒頂面是亮的，前面比後面的明暗差異更強烈。這個「前清楚、後模糊」的方法可以套用在其他素描中，營造空間的深度。

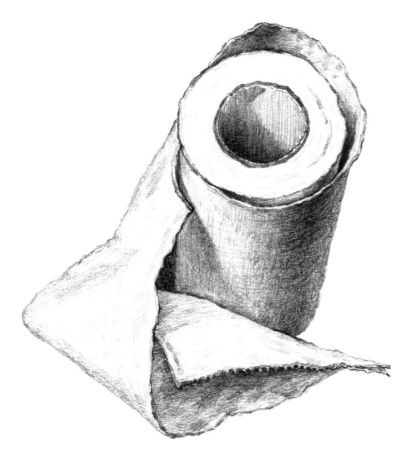

左圖是光源在左上方的捲筒衛生紙。相較
於前頁的肥皂與青椒，照射捲筒衛生紙的
光源亮度更強。衛生紙之間的陰影也是與
物體連接的部分較深，越往外延伸就會逐
漸變亮。

◉請試著在淺色底圖上練習明暗。

繪圖時，務必確認整張畫紙平均接受到穩定的
光源、沒有任何陰影。否則可能會干擾畫者對
明暗的判斷，導致安排明暗層次時出錯。

*Check：是否自然地畫出物體之間的陰影、呈現出立體感？

物體顏色與照光後的明暗

　　物體本身的顏色又叫做固有色，上色時將看到的顏色畫出來即可，因為鉛筆只能運用黑白表現明暗差異，所以需要多費點心思。將物體的固有色轉為黑白後，必須思考如何加上明暗。可以參考黑白照片，按照照片上的明暗來練習。只要多畫幾次，即使沒有黑白照片，也能憑感覺知道明暗的變化。

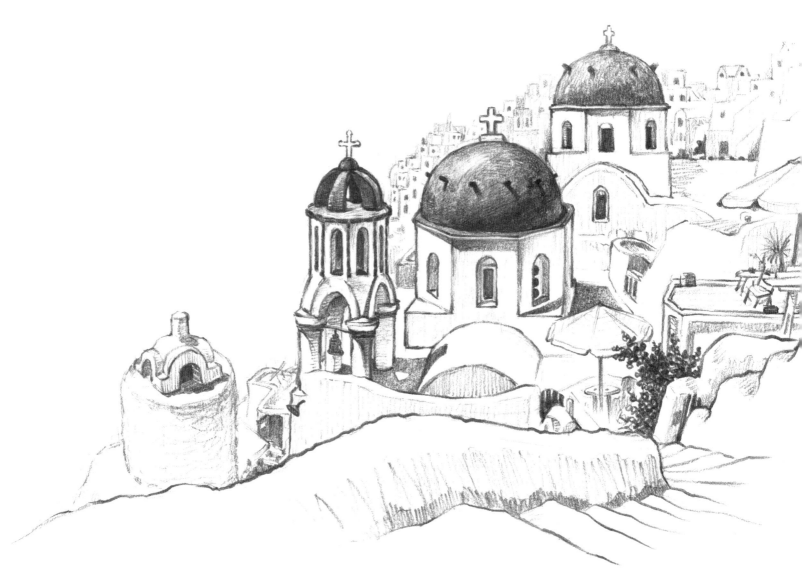

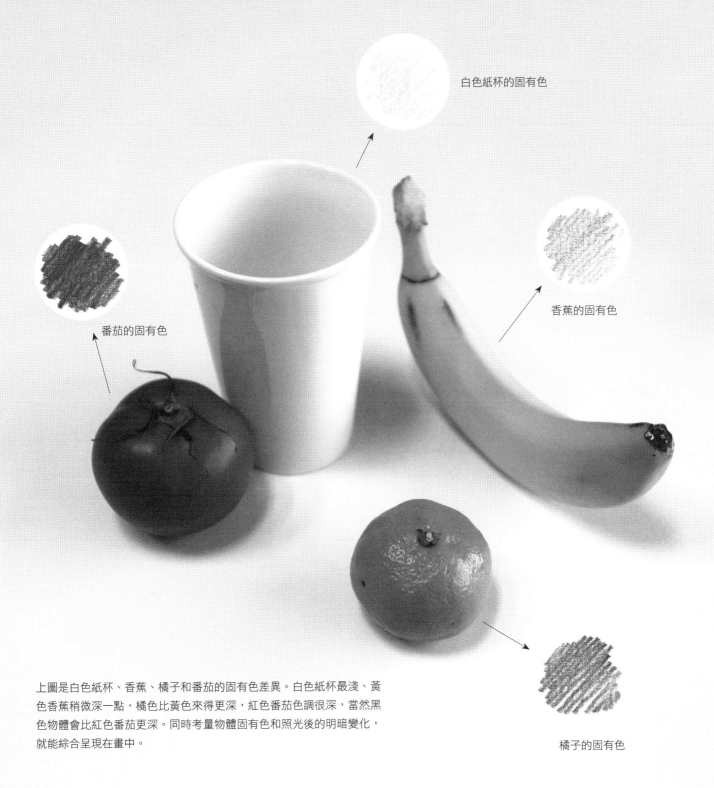

白色紙杯的固有色

香蕉的固有色

番茄的固有色

橘子的固有色

上圖是白色紙杯、香蕉、橘子和番茄的固有色差異。白色紙杯最淺、黃色香蕉稍微深一點，橘色比黃色來得更深，紅色番茄色調很深，當然黑色物體會比紅色番茄更深。同時考量物體固有色和照光後的明暗變化，就能綜合呈現在畫中。

柿子基本形為球體，先將輪廓畫出來。接著假設光源在右上方 45 度方向。

下圖是熟透的橘色柿子，蒂頭是深綠色。排除照光的影響，柿子的固有色是橘色及深綠色，轉換為黑白色後如下圖。

下圖排除物體的固有色，只畫出光照後產生的明暗變化。先將整顆柿子（包含蒂頭）都視為白色即可。

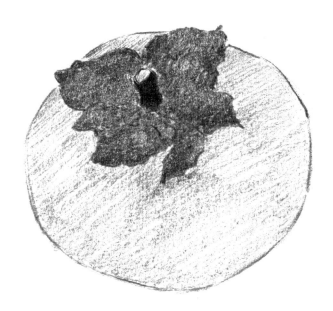

柿子的固有色調

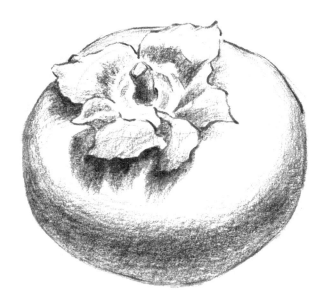

照光後的明暗色調

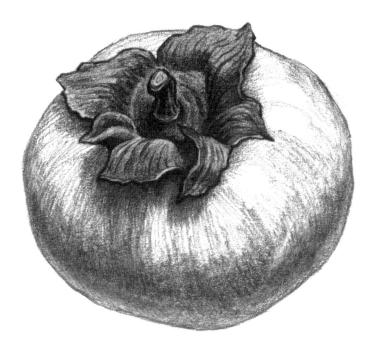

同時結合物體固有色和光照的明暗變化後，會
如左圖。表面受光後，會出現比物體顏色更淺
的亮部，同時也會產生更深的暗部。兩者結合
起來就能營造出自然的明暗變化。

物體固有色結合光照的明暗變化

◉請試著在淺色底圖上練習明暗。

*Check：是否自然呈現物體固有色和光照後的明暗？

明暗調的分解與結合

　　我們先將明暗大致分為直接受光的亮部、及沒有直接受光的暗部，再細
分層次營造立體感。若不知道怎麼看出明暗，可以將眼睛瞇起來觀察。當物
體變模糊時，細節的明暗變化會消失，就能清楚分出亮調、中間調與暗調。
簡單來說，就是將區塊分為亮與暗兩種調性。

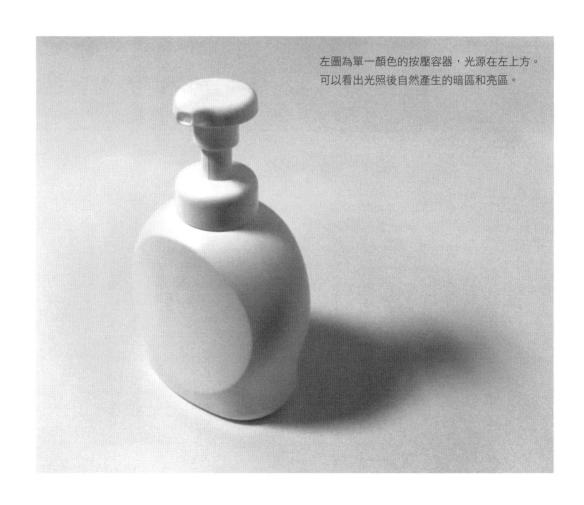

左圖為單一顏色的按壓容器，光源在左上方。
可以看出光照後自然產生的暗區和亮區。

將明暗調用大區塊來分類,更容易理解如何安排明暗層次。實際素描時,物體受光後的每個部分都有不同形狀和程度的明暗變化,不會像下圖一樣涇渭分明。不過先藉由分區練習,可以幫助掌握明暗變化的規律。

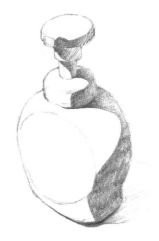

分為亮調與暗調

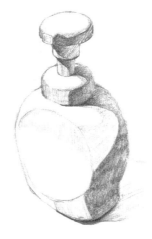

分為亮調、中間調與暗調

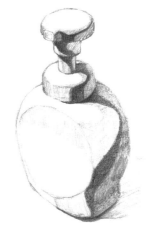

分為亮調、中間調、暗調與反射光

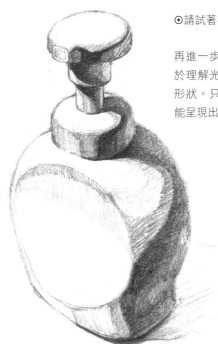

⊙請試著在右方淺色底圖上分解明暗區塊。

再進一步細分明暗,就會如左圖。重點在於理解光照後的明暗會在物體上形成什麼形狀。只要仔細分解調性並自然銜接,就能呈現出物體的立體感。

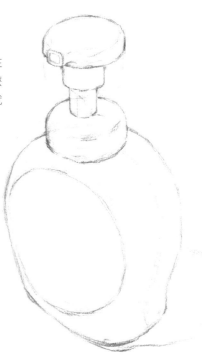

***Check**:是否感受到光的方向及明暗度的變化?

前面練習的按壓容器，是將明暗調簡化並做了分解，下方為實際素描的過程。描繪時不需要過於執著於細節，重點放在整體感覺的呈現即可，這是能在短時間內有效練習繪圖的方法。

光源位於上方。

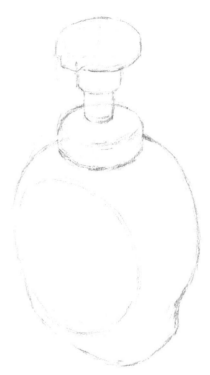

上圖用比較測量找出垂直線的中心點，以中心點為基準定出上方壓嘴的高度，並確定長、寬和透視角度。這階段是從概略形體發展為具體形體的過程。

目測長寬比例，並畫出大概的輪廓加上圖。上方有壓嘴、下方的瓶身可以看成橫躺的圓柱體。

稍微修飾細節，完成按壓容器的基本形體。

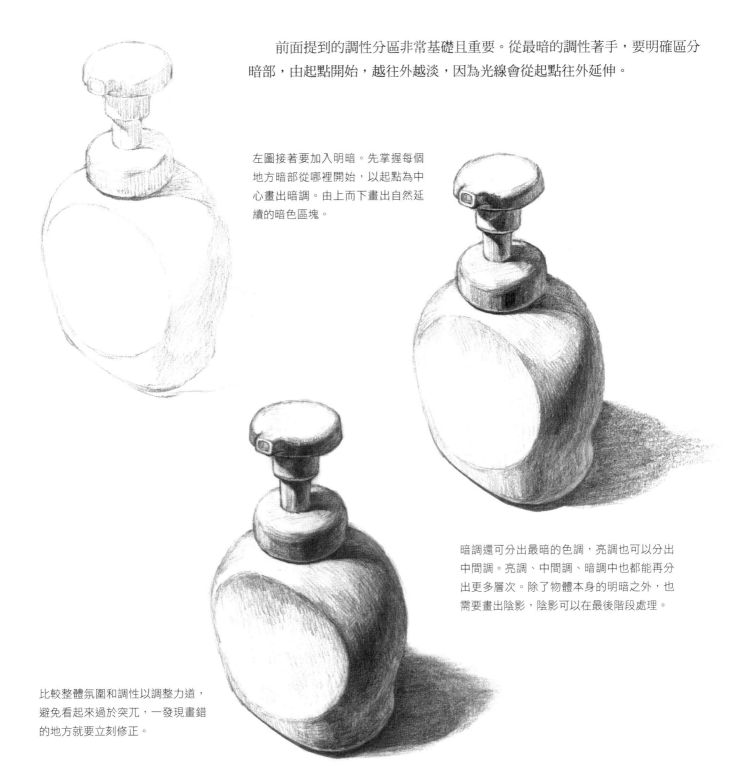

前面提到的調性分區非常基礎且重要。從最暗的調性著手，要明確區分暗部，由起點開始，越往外越淡，因為光線會從起點往外延伸。

左圖接著要加入明暗。先掌握每個地方暗部從哪裡開始，以起點為中心畫出暗調。由上而下畫出自然延續的暗色區塊。

暗調還可分出最暗的色調，亮調也可以分出中間調。亮調、中間調、暗調中也都能再分出更多層次。除了物體本身的明暗之外，也需要畫出陰影，陰影可以在最後階段處理。

比較整體氛圍和調性以調整力道，避免看起來過於突兀，一發現畫錯的地方就要立刻修正。

下圖是用最簡單、中規中矩的方法完成的素描。可選用紙筆、摺尖的面紙或棉花棒來塗抹陰影處來做出深度變化，也可以單純只用鉛筆畫出陰影。確認整體協調後就可以收尾。

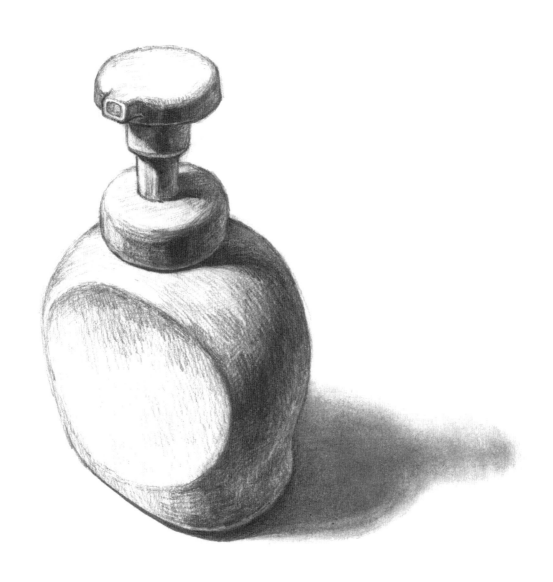

反射光的地方用鉛筆均勻上色，遮蓋白色區塊。雖然這不是必要的步驟，卻是可以提升立體感的正規方法。

⊙請試著在淺色底圖上練習明暗。

*Check：是否自然地區分出亮調、中間調、暗調、反射光和陰影？

理解明暗與立體感

　　一般物體的基本形體，大多是球體或六面體的立體結構。當每個面角度不同時，被同一個光源照射後的亮度也都不同。用鉛筆分別呈現各個面的明暗調性，就能畫出具有立體感的素描。

光源在右上方。

上圖用目測方式，依長寬比例畫出外部輪廓。南瓜本身寬度看起來比較寬，但若算入蒂頭部分，高度會稍微高一些。

接著找出垂直線的中心點，約在南瓜本身高度的上方 1/4 處，蒂頭約佔總高度的 1/3，用比較測量確定每個位置的長、寬和透視角度。

左圖完成具體形體後，接著描繪細部形體。若發現任何突兀的地方，可以再次比較測量長、寬和透視角度。

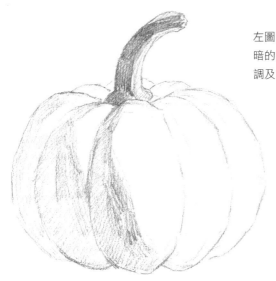

左圖的南瓜是橘黃色，蒂頭是深綠色，蒂頭顏色較深，因此畫上較暗的調性。掌握暗調開始的地方，並以此為基準將每個面分類為亮調及暗調。

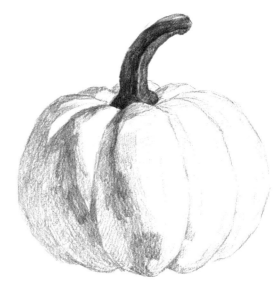

右圖是在暗調中分出最暗的色調，在亮調中分出中間調，並在亮調、中間調、暗調中分出更多層次。這是區分明暗調的階段，相近的調性可以搭配亮調上色，稍微做出區隔。

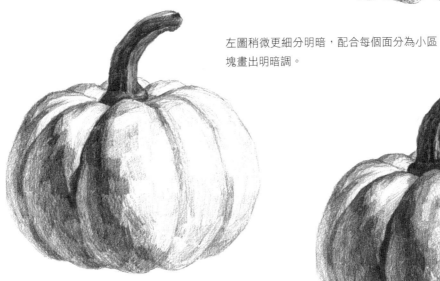

左圖稍微更細分明暗，配合每個面分為小區塊畫出明暗調。

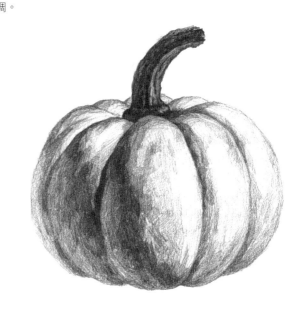

如非特別必要，不用分成太小的面積，特別是反射光內部。如果後方的描繪太過細節，看起來就會像是往前突出，反而會破壞立體感。稍微檢查有沒有突兀的地方，此處尚未加上陰影。

下圖綜合考量每個面的角度、形狀、大小，完成了有立體感的素描。關鍵是要依照每個面的樣貌正確畫上適合的明暗調。確認整體是否協調後進行收尾。

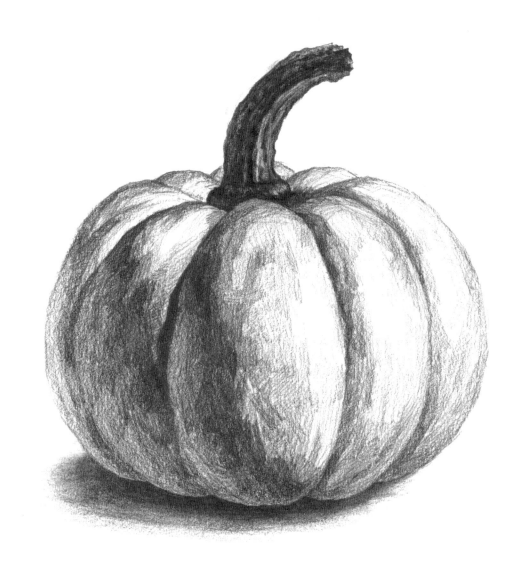

為了不讓素描過於生硬，可以將各個面的銜接處加上調性差異，最後畫上陰影。用鉛筆畫上陰影後，將衛生紙摺尖塗抹外圍，往外延伸逐漸變亮。

⊙請試著在淺色底圖上練習各個面的明暗。

*Check：是否自然呈現光照的形狀和每個面的明暗？

運用線條深淺表現立體感

　　素描中的線條種類很多，重點是依照相對位置和感覺選擇適合的線條。
線條會隨著距離、空間和質感有所不同，線條深淺與明暗的運用是營造立體
感的關鍵。下面會針對細節一一說明。

柔和的光線從右前方45度的方向照
過來。這個背包的基本形狀為立方
體，有很多條帶子。

處理前面時像寫字一樣將筆立起來握，清楚
畫出線條；畫距離視線較遠的地方則改將鉛
筆平握、均勻上色，線條較不明顯。運用這
種差異就能打造出空間感和立體感。

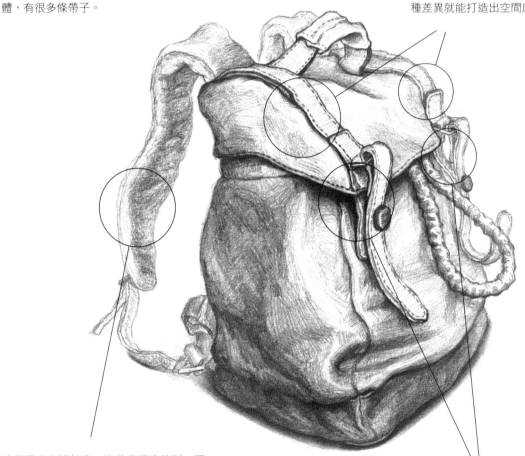

這個區塊色調較亮、沒什麼明暗差別。輕
輕畫出不明顯的曲線及邊緣，看起來會像
在後方。

讓背包最亮及最暗處交接形成強烈對比，視覺上看起來會比較近；
將亮處畫深一點、暗處畫淺一點，看起來就會在較遠的後方。

先目測決定背包的長寬比，接著比較測量每個位
置的長、寬和透視角度後，勾勒出背包的形體。

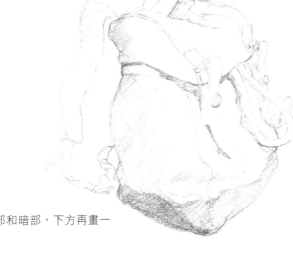

大致分為亮部和暗部，下方再畫一
層加深暗色。

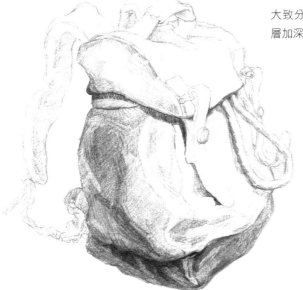

接著再細分明暗的區塊，光源位於前方背包稜角的位置，
照在背包整體上且沒有反光。以背包稜角為中心，距離越
遠，線條、明暗等一切都會變弱。

需不斷提醒自己背包的基本形狀為六面體，注意別破壞立體感。前方
畫出清楚線條，同時做出強烈的明暗對比。越往後對比就越弱，可將
鉛筆平拿、輕輕地均勻上色，幾乎看不見明顯的線條感。

適當加上細部的呈現和描繪，不需要太過度，只調整必要的部分即可。
檢視整體氛圍後進行收尾。

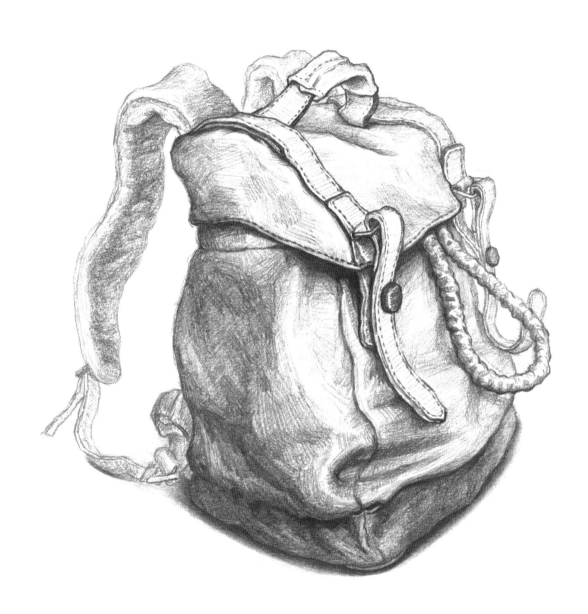

掌握陰影的面積並上色，用摺尖的面紙塗抹，讓線條不明顯。若不用面
紙塗抹，也可以單用鉛筆輕輕地上色。

⊙請試著練習依照遠近畫出不同的深淺營造立體感。

*Check：是否有做到前方用深色線條、後方用淺色線條來凸顯立體感？

聚焦與省略的呈現

　　素描的基本是把看到的畫出來，但如果連視線遠方或不重要的部分都仔細呈現，反而會讓構圖顯得雜亂。後方物體畫得太清楚明顯時，視覺效果看起來會往前，造成景深、立體感及空間感減弱。建議聚焦在重點部分，其他地方簡略帶過，整體感覺會更協調。

右圖是一盆多肉植物盆栽，光源位於右上方。

此處畫出淺淺的直線，呈現背景有東西的感覺。

看整體時，此處用中等強度的筆觸呈現。明暗調比重點處弱，不需要畫太仔細。

這部分跟盆栽一樣，僅呈現背景的感覺。此處較不重要，明暗對比也弱，用幾乎沒有線條感的淺色線多畫幾次即可。

這裡位於視線前方，是重點部分，可以用力道強勁的筆觸清楚描繪細節，呈現出在前方的感覺。明暗對比強烈，右邊比左邊更前面，因此畫得更深。

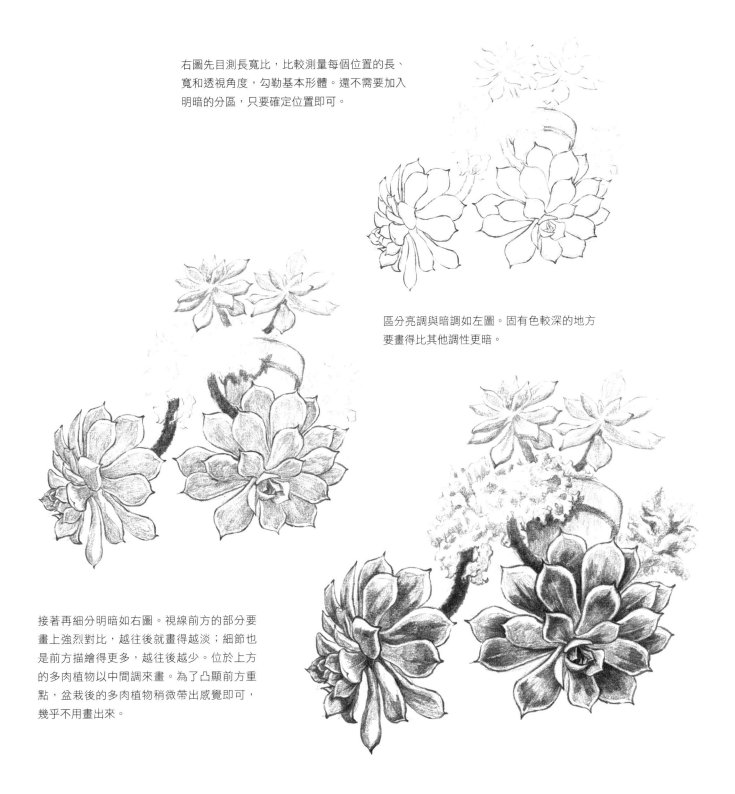

右圖先目測長寬比，比較測量每個位置的長、寬和透視角度，勾勒基本形體。還不需要加入明暗的分區，只要確定位置即可。

區分亮調與暗調如左圖。固有色較深的地方要畫得比其他調性更暗。

接著再細分明暗如右圖。視線前方的部分要畫上強烈對比，越往後就畫得越淡；細節也是前方描繪得更多，越往後越少。位於上方的多肉植物以中間調來畫。為了凸顯前方重點，盆栽後的多肉植物稍微帶出感覺即可，幾乎不用畫出來。

清楚呈現並描繪細節，以強調前方重點。完成整體形體時要小心避免破壞景深、立體感以及空間感。

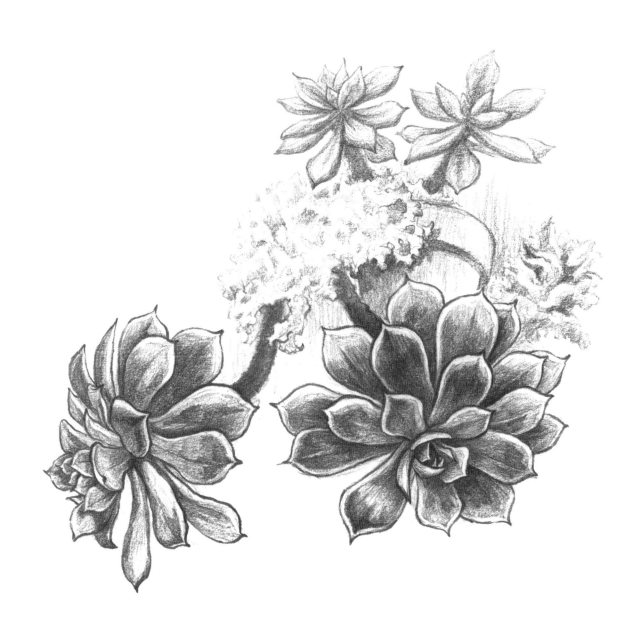

為了讓觀看者視線集中於前方重點，要多花一點時間畫。後面只需稍微帶過，用淺淺的直線表現出後面有東西的感覺即可。

⊙請試著集中呈現出前方重點，越往後畫得越淡。

*Check：是否充分呈現景深、空間感與立體感？

小體積物體的組合

　　下圖為許多花朵和葉子形成的一大把花束。花的基本圖形為球體或稍微扁一點的球體，但葉子有很多種，形狀也千變萬化。有些葉子是由許多片小葉子組成，有些葉子則扁平到幾乎接近平面。

光源位於正前方。光源在正面時容易忽略立體感。花束是球體，繫有絲帶的手握處基本圖形為圓柱體。要記得整體形體是球體，才不會失去立體感。

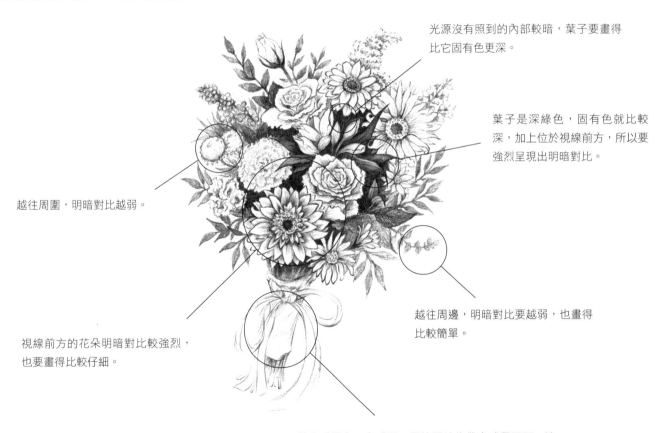

光源沒有照到的內部較暗，葉子要畫得比它固有色更深。

葉子是深綠色，固有色就比較深，加上位於視線前方，所以要強烈呈現出明暗對比。

越往周圍，明暗對比越弱。

越往周邊，明暗對比要越弱，也畫得比較簡單。

視線前方的花朵明暗對比較強烈，也要畫得比較仔細。

花束手握處不太重要，用簡單線條帶出感覺即可。這樣能讓視線聚焦於上面的花和葉子。

左圖是從概略形體發展為具體形體的過程，同時持續提升準確度。目測長寬比，並找出垂直線的中心點，比較測量每個位置的長、寬和透視角度。

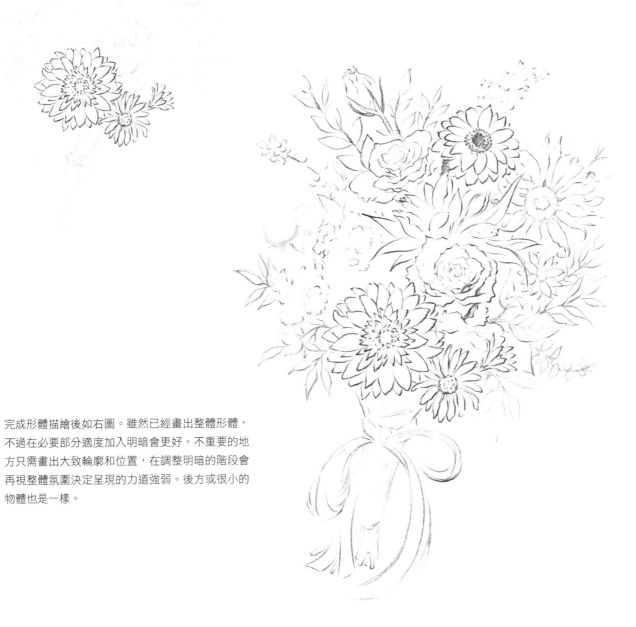

完成形體描繪後如右圖。雖然已經畫出整體形體，不過在必要部分適度加入明暗會更好。不重要的地方只需畫出大致輪廓和位置，在調整明暗的階段會再視整體氛圍決定呈現的力道強弱。後方或很小的物體也是一樣。

明暗逐漸被細分出來，過程中一邊調整每個位置的明暗調，一邊檢視整
體氛圍、立體感與空間感並收尾。

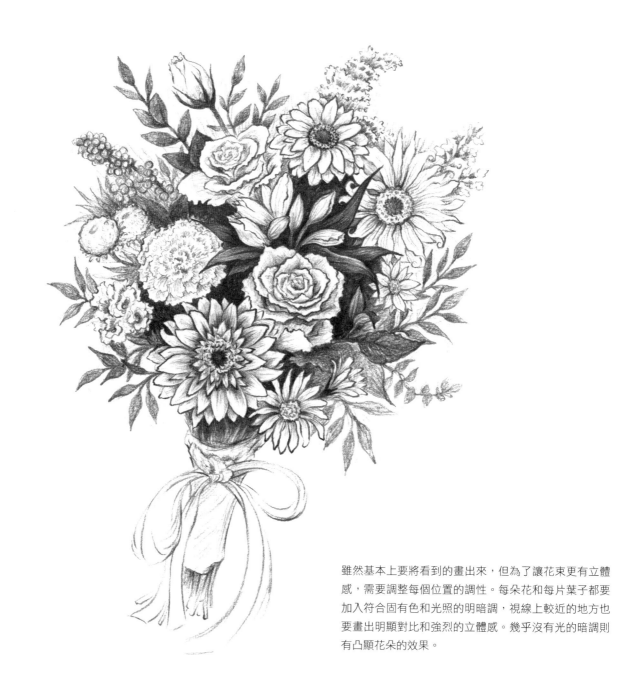

雖然基本上要將看到的畫出來，但為了讓花束更有立體
感，需要調整每個位置的調性。每朵花和每片葉子都要
加入符合固有色和光照的明暗調，視線上較近的地方也
要畫出明顯對比和強烈的立體感。幾乎沒有光的暗調則
有凸顯花朵的效果。

⊙請試著畫出有立體感的花束。

*Check：是否為每朵花畫上適合的明暗調凸顯立體感？

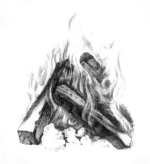

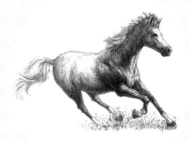

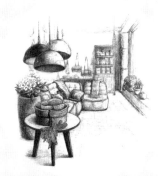

Chapter

質感、動態感、空間感與構圖

　　每種物體的表面都有不同的質感，繪畫的方法也不同。動態感會隨著移動的方向和面向，以流動的方式呈現。而距離和深度形成的空間感，表現技巧則會隨著距離差異有所不同。安排整體結構的方法也有很多種，其中有些構圖會破壞協調，要選用對的呈現方法，避免影響整張圖。

呈現物體質感

　　所有物體表面材質給人的感覺都不同，比如堅硬、柔軟、光滑、粗糙等。在素描中呈現質感時，並沒有既定的方法或規則。不管線條怎麼畫，只要能呈現物體本身的質感即可。

現在要來畫一隻可愛的小狗。在開始勾勒輪廓之前，必須先思考並整理怎麼下筆和繪製的過程。光源在正上方，頭部的基本形是球體，腳、身體和尾巴的基本形是圓柱體。全身覆蓋著質感蓬鬆的狗毛，這部分是整幅圖的關鍵。先在心中整理出繪畫過程就可以開始畫輪廓了。

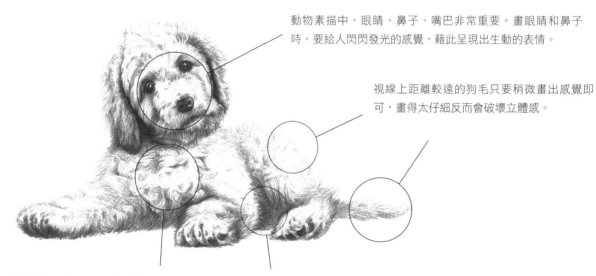

動物素描中，眼睛、鼻子、嘴巴非常重要。畫眼睛和鼻子時，要給人閃閃發光的感覺，藉此呈現出生動的表情。

視線上距離較遠的狗毛只要稍微畫出感覺即可，畫得太仔細反而會破壞立體感。

把毛一根根畫得太仔細，會讓人眼花撩亂，以整團毛為基準在毛團內畫出毛流即可。下筆時要考慮整體的協調與立體感。

較暗的內部幾乎不需要把毛畫出來，畫出來反而會破壞立體感。

按照順序漸漸從概略形體發展到具體形體。

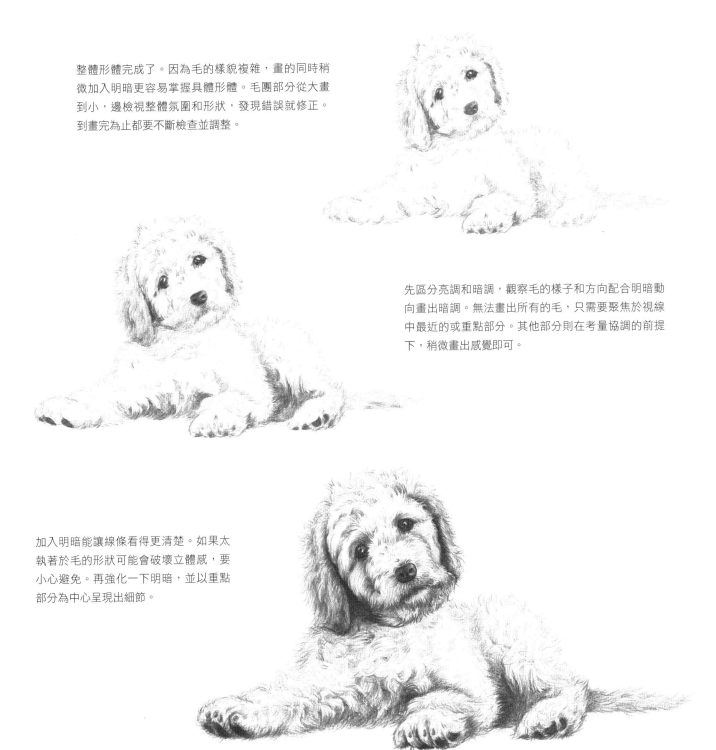

整體形體完成了。因為毛的樣貌複雜，畫的同時稍微加入明暗更容易掌握具體形體。毛團部分從大畫到小，邊檢視整體氛圍和形狀，發現錯誤就修正。到畫完為止都要不斷檢查並調整。

先區分亮調和暗調，觀察毛的樣子和方向配合明暗動向畫出暗調。無法畫出所有的毛，只需要聚焦於視線中最近的或重點部分。其他部分則在考量協調的前提下，稍微畫出感覺即可。

加入明暗能讓線條看得更清楚。如果太執著於毛的形狀可能會破壞立體感，要小心避免。再強化一下明暗，並以重點部分為中心呈現出細節。

考量整體協調，強調眼睛、鼻子、嘴巴及重點部位。注意不要讓毛的形狀破壞立體感，並做最後的收尾。

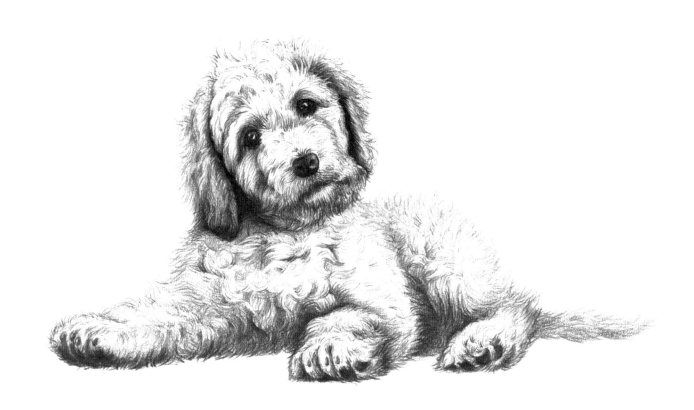

狗毛看起來很多，但真正畫出來的並沒有想像中那麼多。是以前方的毛團為中心畫出鮮明的線條，讓狗狗看起來毛很多。描繪暗部時幾乎看不見線條感，前面亮部則用間距較寬的線條呈現質感。

⊙請試著用線條練習蓬鬆質感。

*Check：是否以毛團為中心勾勒線條，並營造出整體的立體感？

下面是一張柴火燃燒的圖，木柴質感硬而粗糙，火則帶有平滑的流動感。火焰可以用橡皮擦、紙筆和面紙將線條塗抹到沒有線條感，藉此呈現流動的質感，跟木柴做出區別。

光源從柴火而出，其中最上端最亮。

火焰搖曳的樣子用柔和的線條勾勒，再用紙筆塗抹；亮部則用橡皮擦擦拭來呈現。

將橡皮擦用美工刀切尖，用橡皮擦擦出畫面中最亮的高光線，會隨著擦拭的程度呈現不同的透明效果。

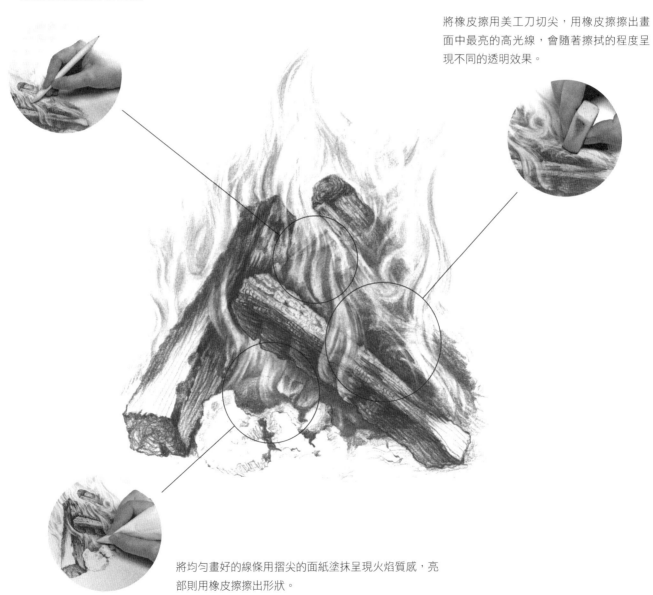

將均勻畫好的線條用摺尖的面紙塗抹呈現火焰質感，亮部則用橡皮擦擦出形狀。

左圖按照繪製順序，從概略形體慢慢發展到
具體形體。火焰先用大面積的塊狀勾勒。

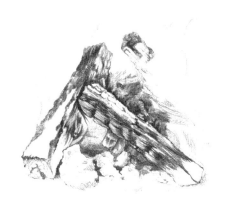

右圖先加入明暗，分為亮調和暗調，接
著再更仔細區分明暗位置。

左圖為了自然呈現木材和火焰透明重疊的感
覺，在完成階段前先畫出粗糙堅硬的木材著
火燃燒的樣子。

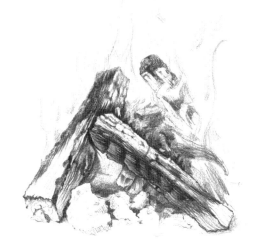

右圖將和火焰重疊的部分木柴用橡皮擦擦掉，並畫上火
焰。需控制擦拭的力道，同時畫出火焰的透明感。如果
木柴有突兀的地方就立刻修改，讓火焰質感看起來跟木
柴好像是分開的，卻又適度重疊。

檢視有沒有格格不入之處，確認燃燒的木柴和搖曳的火焰是否自然重疊後進行收尾。

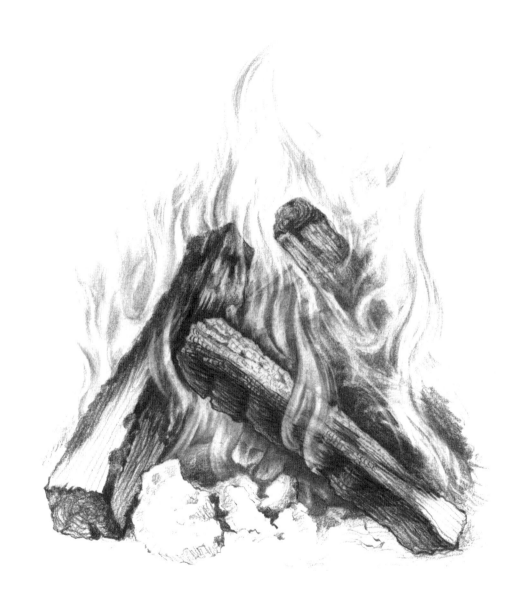

集中於重點部分，下方木柴用簡單的線條勾勒輪廓，只要看得出是木柴即可。
其他外圍部分也是如此，這樣能讓觀看者視線集中於火焰上。

⊙請試著練習畫出火焰和木柴的質感。

*Check：是否將木柴和火焰的質感分開呈現，卻又自然重疊？

下圖這盆花同時具有多種質感，有淺色且光滑透明的玻璃花瓶、鐵製的堅硬拋光鐵環，及陶瓷蓋子，上面還有橡膠密封環。花瓶中插有盛開的花朵和迷迭香。

光源位於右上方45度方向。

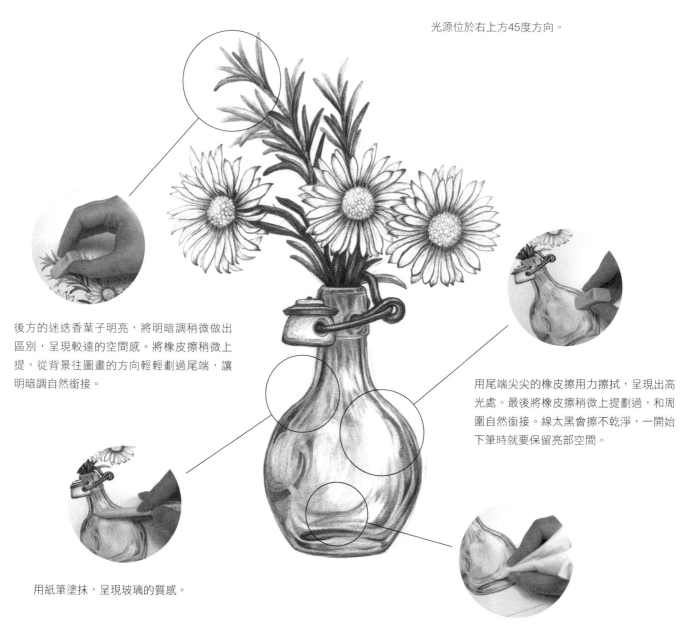

後方的迷迭香葉子明亮，將明暗調稍微做出區別，呈現較遠的空間感。將橡皮擦稍微上提，從背景往圖畫的方向輕輕劃過尾端，讓明暗調自然銜接。

用尾端尖尖的橡皮擦用力擦拭，呈現出高光處。最後將橡皮擦稍微上提劃過，和周圍自然銜接。線太黑會擦不乾淨，一開始下筆時就要保留亮部空間。

用紙筆塗抹，呈現玻璃的質感。

也可以用摺尖的面紙或棉花棒來塗抹。

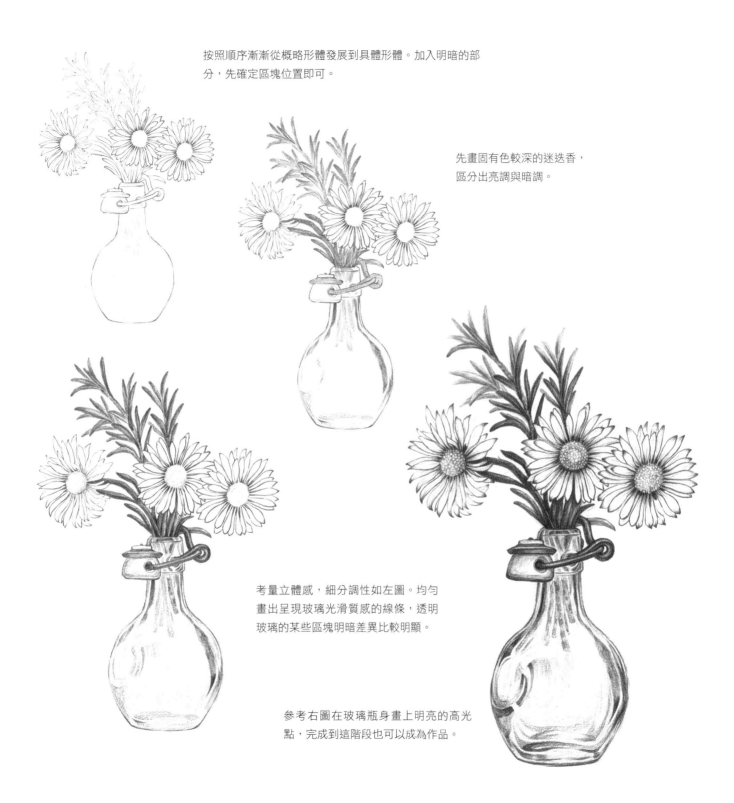

按照順序漸漸從概略形體發展到具體形體。加入明暗的部分，先確定區塊位置即可。

先畫固有色較深的迷迭香，區分出亮調與暗調。

考量立體感，細分調性如左圖。均勻畫出呈現玻璃光滑質感的線條，透明玻璃的某些區塊明暗差異比較明顯。

參考右圖在玻璃瓶身畫上明亮的高光點，完成到這階段也可以成為作品。

將重點放在質感上，調整整體的明暗調性。高光處用橡皮擦擦乾淨，檢視整體的立體感與空間感是否協調，進行最後的收尾。

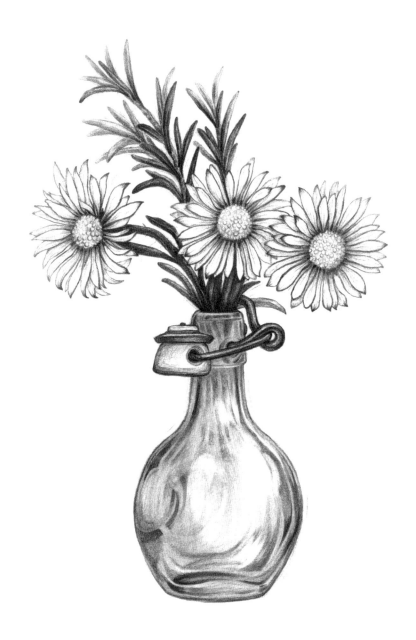

基本上要將看到的物體如實畫出來，但為了呈現質感、空間感、立體感和景深必須做一點調整，這樣才能讓素描看起來更豐富。

⊙不同部分有不同質感，請試著練習讓各種質感協調呈現。

*Check：特別注意玻璃花瓶看起來是否透明、有沒有呈現出立體感？

下圖是軟綿綿的戚風蛋糕。蛋糕側面裹著混有草莓果粒的綿密奶油，表面均勻撒上細緻的糖粉，後方有顆結冰到發白的黑莓。蛋糕上數顆黑加侖旁有片葉子，旁邊則有結凍的櫻桃、黑加侖和兩片葉子，前方有支不鏽鋼叉子。

光源是室內燈，位於正上方偏左的地方。畫奶油時可以橫握鉛筆，像擦拭的動作一樣輕輕畫。表面結冰發白的黑莓可以用點的方式畫出短線，畫糖粉用淺淺的短線、輕輕擦過呈現撒滿表面的感覺；葉子則保留線條感。

草莓顆粒奶油的曲面，用摺尖的面紙小塊、小塊塗抹來呈現。

將鉛筆橫握均勻輕畫，淺到看不見線條感。為了讓它看起來像在遠處，不用細畫，稍微畫出蒂頭的形狀即可。

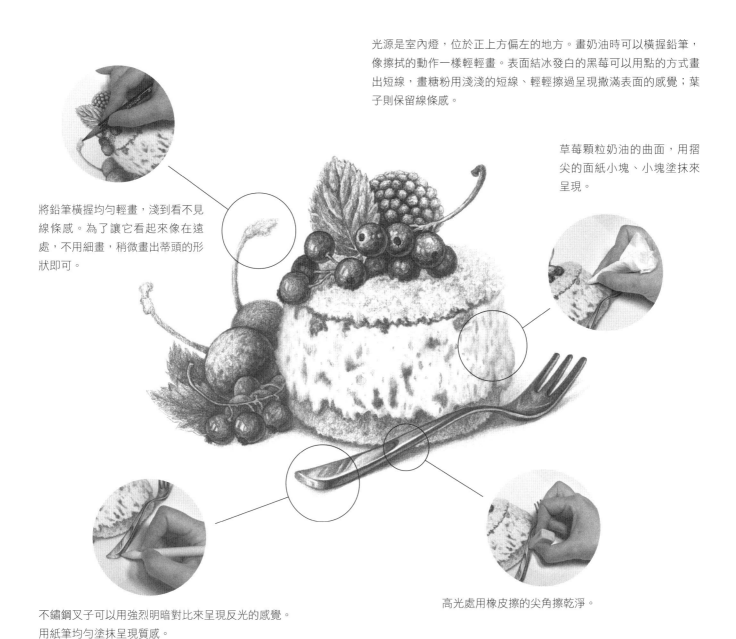

不鏽鋼叉子可以用強烈明暗對比來呈現反光的感覺。用紙筆均勻塗抹呈現質感。

高光處用橡皮擦的尖角擦乾淨。

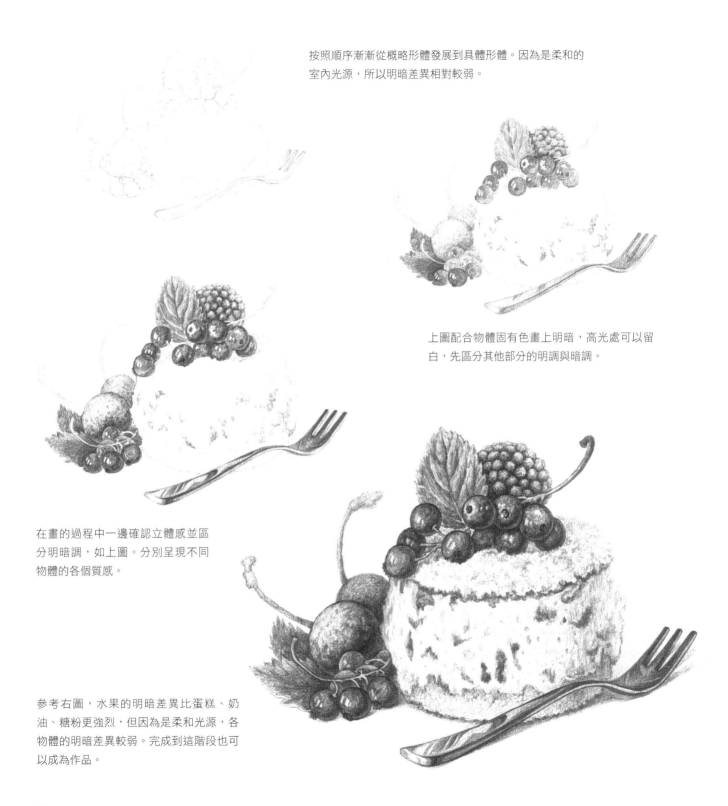

按照順序漸漸從概略形體發展到具體形體。因為是柔和的
室內光源，所以明暗差異相對較弱。

上圖配合物體固有色畫上明暗，高光處可以留
白，先區分其他部分的明調與暗調。

在畫的過程中一邊確認立體感並區
分明暗調，如上圖。分別呈現不同
物體的各個質感。

參考右圖，水果的明暗差異比蛋糕、奶
油、糖粉更強烈，但因為是柔和光源，各
物體的明暗差異較弱。完成到這階段也可
以成為作品。

以重點部分為主加入明暗調。高光處用橡皮擦擦乾淨，檢視有沒有突兀的地方後進行收尾。

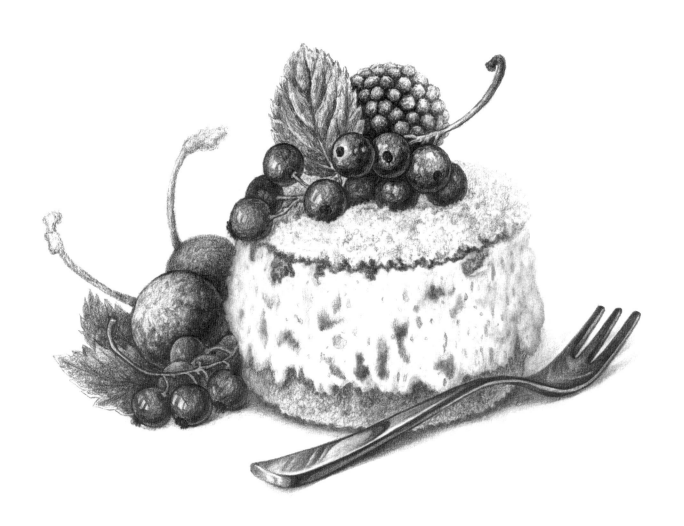

這張蛋糕圖同時具有多種質感，光源是柔和的室內燈光，也因為光源弱，較不容易呈現立體感。與其他圖片對照會發現，這張圖的陰影相對較弱。在圖中運用了多種呈現方式，要注意適當調整，避免突兀感。

⊙請試著練習讓不同質感融為一體，讓各種質感協調呈現。

*Check：是否感受到不同質感透過筆尖傳達的感覺差異？

動態表現

　　接下來要提到物體正在移動的狀況，畫面會呈現出流動感。其實只要以無線條感的方式呈現，就不會有太大的問題。不過若畫出線條感，當線條方向符合面的動向時，即可有效營造出立體感。

光源在左前方45度方向，接近逆光光源。要強調出這匹馬的動態，箭頭是面的動向，也是主要線條的方向。

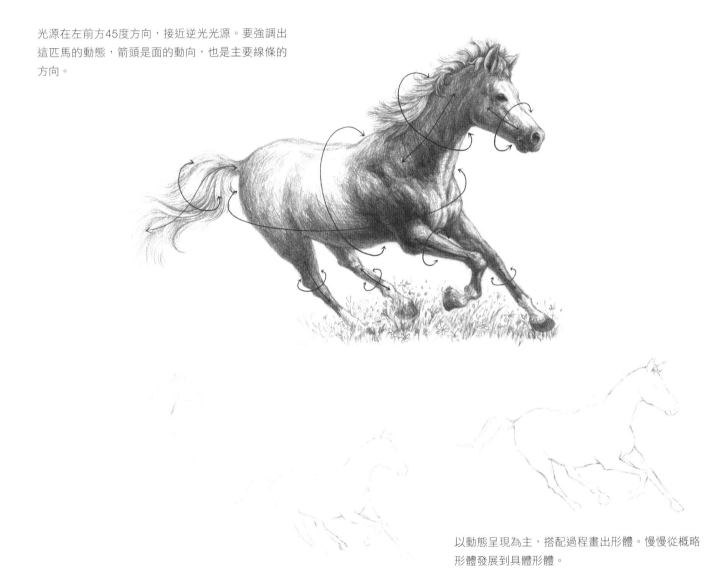

以動態呈現為主，搭配過程畫出形體。慢慢從概略形體發展到具體形體。

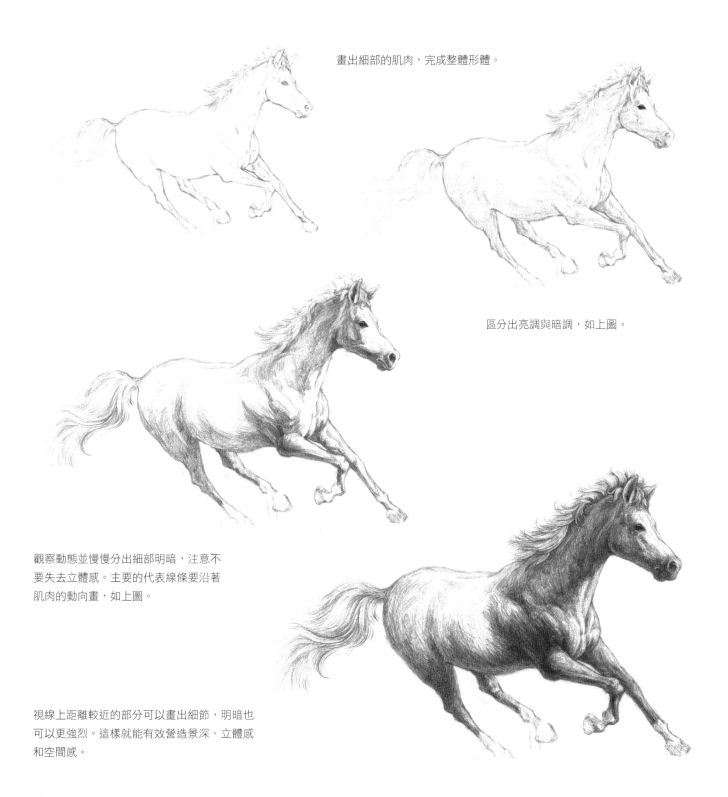

畫出細部的肌肉，完成整體形體。

區分出亮調與暗調，如上圖。

觀察動態並慢慢分出細部明暗，注意不
要失去立體感。主要的代表線條要沿著
肌肉的動向畫，如上圖。

視線上距離較近的部分可以畫出細節，明暗也
可以更強烈。這樣就能有效營造景深、立體感
和空間感。

視線上較近的部分要細膩地描繪，讓線條配合動態方向，可以讓立體感更明顯。檢視整體明暗後收尾。

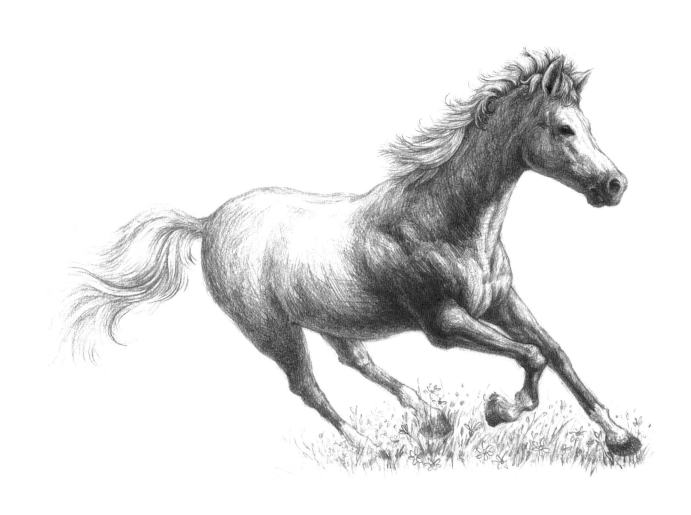

草地乍看之下很複雜，其實可以輕鬆畫，重點是營造出很多花草的感覺。用線條畫出草地後，用紙筆或摺尖的面紙、棉花棒一點一點塗抹。加入明暗時沿著花草生長的方向輕輕畫，再用橡皮擦擦掉部分即可。

⊙請試著以線條方向為重點練習立體感。

*Check：肌肉方向和主要代表線條方向是否一致？

多角度面與線條使用方法

　　本頁示範的物體由數個多角度面組成，多角度面不是單一角度的平面，因此被光源照到時也會依照不同角度產生多種明暗變化，同時呈現出立體感。主要線條的方向建議要配合多角度面的方向來畫，就能呈現出立體感。

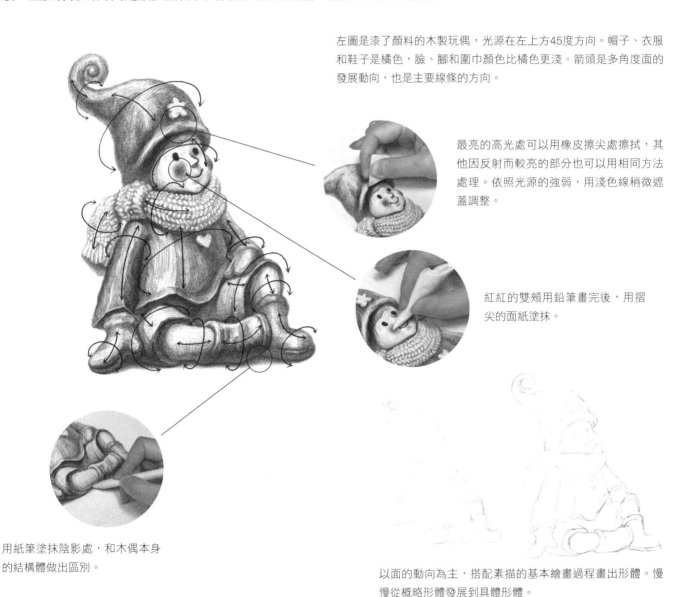

左圖是漆了顏料的木製玩偶，光源在左上方45度方向。帽子、衣服和鞋子是橘色，臉、腳和圍巾顏色比橘色更淺。箭頭是多角度面的發展動向，也是主要線條的方向。

最亮的高光處可以用橡皮擦尖處擦拭，其他因反射而較亮的部分也可以用相同方法處理。依照光源的強弱，用淺色線稍微遮蓋調整。

紅紅的雙頰用鉛筆畫完後，用摺尖的面紙塗抹。

用紙筆塗抹陰影處，和木偶本身的結構體做出區別。

以面的動向為主，搭配素描的基本繪畫過程畫出形體。慢慢從概略形體發展到具體形體。

如左圖將必要的形體全部勾勒出來，完成整體構造。

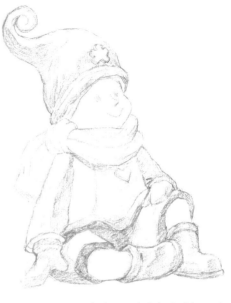

大致區分出亮調和暗調，也搭配木偶固有色來加入明暗如上圖。

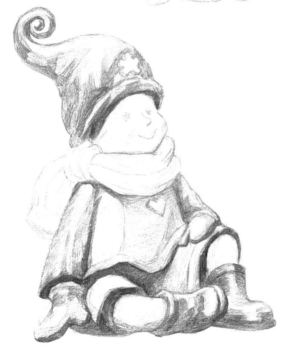

如上圖再分出更細節的明暗。

右圖線條雖然有很多方向，但明顯的大方向都必須順著多角度面的動向來畫。高光點用橡皮擦尖處擦拭，觀察整體氛圍並調整明暗，讓畫面更協調。

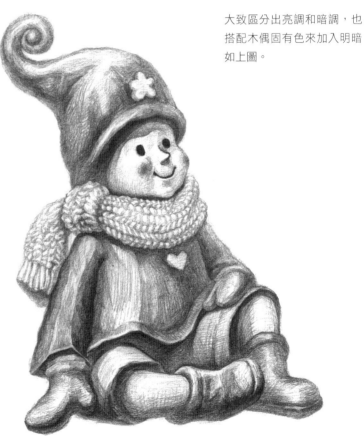

紅紅的雙頰用摺尖的面紙擦抹，陰影部分則用紙筆擦出質感。檢視是否有突兀的地方並收尾。

木偶表面最深的固有色是橘色，整體顏色包含橘色和其他更淺的顏色，所以整體明暗度差異相對比較弱。

⊙請確認多角度面與線條的方向，試著練習立體感。

*Check：曲面和主要線條的方向是否一致？

下圖是一盞暗紅色的金屬製煤油燈，本頁的焦點放在煤油燈強力的火光，同時另有微弱的光源從物體右前方45度方向照來。基本形是圓柱體，火光被圍在透明玻璃裡，箭頭的方向是面的動向，也是主要線條的方向。

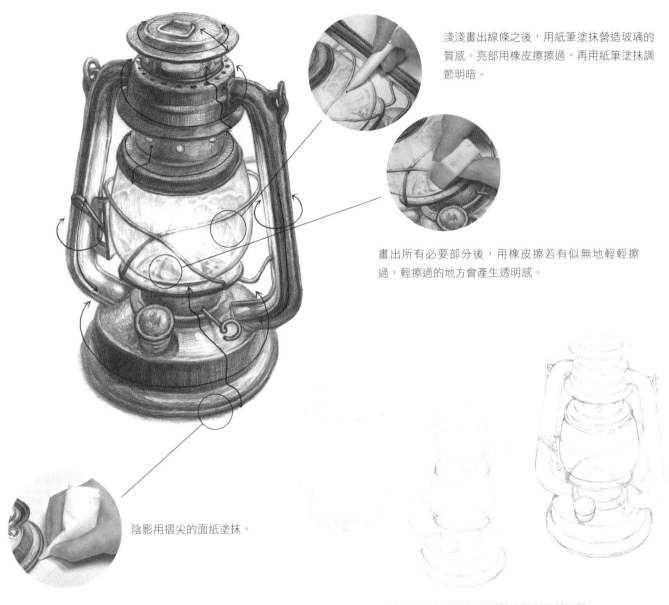

淺淺畫出線條之後，用紙筆塗抹營造玻璃的質感。亮部用橡皮擦擦過，再用紙筆塗抹調節明暗。

畫出所有必要部分後，用橡皮擦若有似無地輕輕擦過，輕擦過的地方會產生透明感。

陰影用摺尖的面紙塗抹。

按照順序漸漸從概略形體發展到具體形體。

畫出所有必要的部分，完成整體形體如左圖。

左圖主光和補光同時存在，以主光為主，觀察兩種光
並區分明調和暗調。受光部分先留白不畫，配合煤油
燈的固有色畫出明暗。

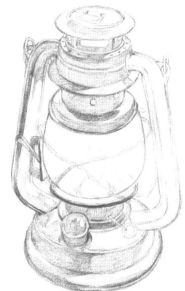

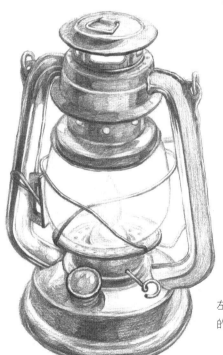

左圖再進一步細分明暗調，讓面
的動向和線條的方向一致。

右圖明顯的大方向和面的動向一致，高光處用橡皮擦尖處擦拭，
透明玻璃也要配合面的動向勾勒線條。完成到這階段也可以成為
作品。

這幅圖跟其他圖中的光線方向不同，有些部分被強力火光照射，和周圍的暗處形成對比，會顯得明亮且清晰。檢視整體氛圍後進行收尾。

玻璃部分用紙筆或摺尖的面紙塗抹，以呈現透明光滑的質感。陰影用摺尖的面紙塗抹，亮調則用橡皮擦擦過調節明暗。

⊙請試著練習配合面的動向勾勒線條來呈現立體感。

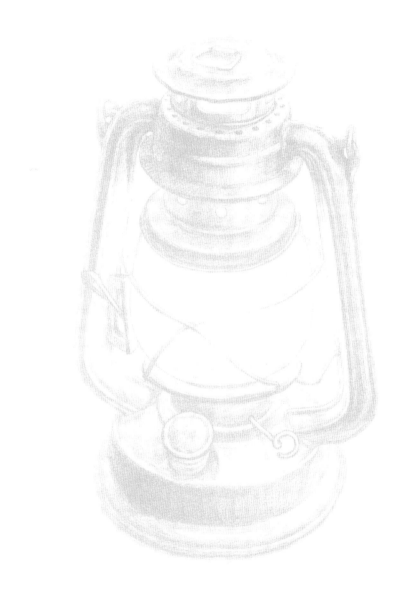

*Check：面的動向是否和線條的方向一致？

小物體的空間感

　　像下圖義大利麵之類較小的物體中，如果也呈現景深和空間感，就能更凸顯立體感。雖然不像大空間延伸的庭園或都市風景有那麼強烈的距離對比，但小物體的空間感也同樣在素描中扮演相當重要的角色。

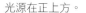
光源在正上方。

視線前方的薄荷葉可以畫出強烈的明暗對比，後方葉片則畫得較微弱。兩者實際的距離很近，但光是做出細微差異也能營造出空間感。

視線前方的明暗對比較強，較遠的後方明暗對比稍弱，這樣就能呈現距離產生的空間感。後方的暗調比前方稍微淺一點、亮調比前方稍微深一點。這個原理也適用於其他素描中。

箭頭方向是面的動向，若有兩個方向重疊，就選擇方向性較強的那邊畫。為了呈現容器線條的方向感，外側畫橫的、內側畫直的。如果將兩個方向混著畫，會讓線條失去方向性，反而會降低立體感。

按照順序漸漸從概略形體發展到具體形體。

左圖先區分出亮調與暗調，也畫上物體本身的固有色。

上圖分出各個明暗調的區塊，順著面的動向勾勒線條。

左圖再進一步細分明暗，依質感、空間感來呈現立體感。義大利麵條可以畫得柔和一點，幾乎看不到線條感，薄荷葉則可以用鮮明的線條呈現。

可以看到容器外側線條的方向有直也有橫，內側則大多畫直的線條。完成到這階段也可以成為作品。下頁則是將容器上的線條經過塗抹，做出不同的呈現。

前頁完成圖沒有使用紙筆或摺尖的面紙、棉花棒等工具，其實所有素描單用鉛筆、不用其他工具也可以完成。下圖則是用紙筆塗抹後完成的作品。

左圖是完成的前一階段，尚未使用紙筆。容器外側線條方向是橫的、內側是直的，因此要沿物體面的動向，外側橫向塗抹、內側直向塗抹。距離很近也要畫出空間感。

⊙雖然是小空間，也請試著呈現出義大利麵的空間感。

*Check：是否在小空間中賦予每種距離明暗對比？

室內空間明暗調的強弱

　　室內空間物體的位置雖然比大範圍風景的距離近，但有些地方隨著位置不同看起來比較遠，現在就要來練習較遠的部分。和單畫一個目標物時不同，稍微擴大範圍到室內空間的大小。描繪室內空間時，可以把前方物體畫出強烈對比，後方物體的明暗度弱一點。

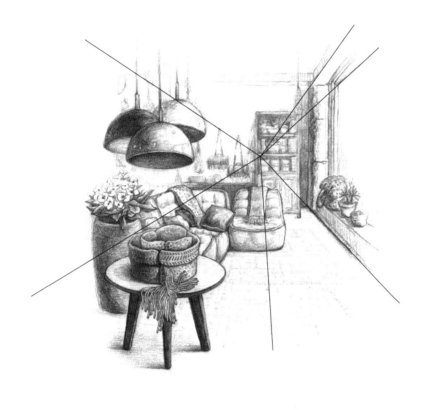

光源從右側窗戶照進來，室內空間的線條匯聚到中間一點，這是單點透視法。燈和桌子在視線前方，花盆和斜斜的沙發則位於距離中間。

仔細描繪前方物體，並畫出強烈明暗對比。視線拉越遠，就將暗調畫淺一點、將亮調畫深一點。明暗對比也一樣，越遠就越弱，如此呈現出距離不同的空間感。

按照順序漸漸從概略形體發展到具體形體。

完成整體形體後，從視線前方的物體開始區分亮調
和暗調，再配合物體固有色畫上適合的明暗。

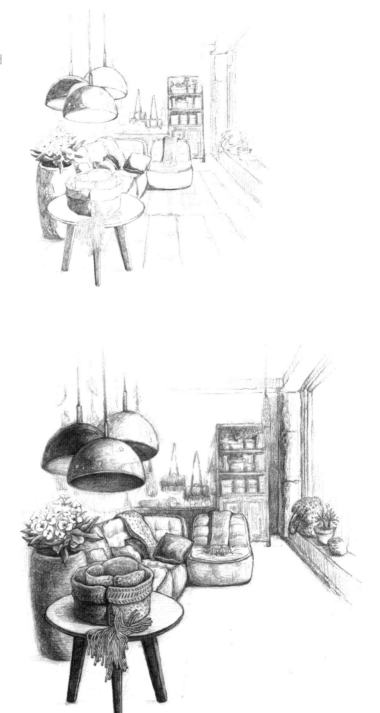

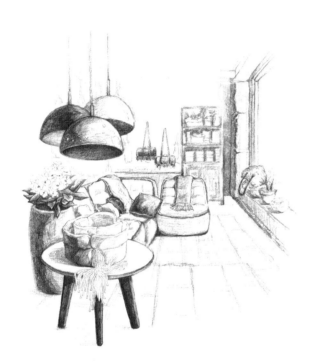

進一步細分明暗。在相同大小的紙上同時畫出多個
物體，和畫單一物體的素描不同，每個物體的描繪
都比較少，因為畫中各物體也都相對較小。

觀察整體氛圍，根據距離調整明暗對比，前面較強
烈、後面較弱。地板的速寫線條太深，擦掉重畫到稍
微看得到即可。

室內光源比室外柔和，離光源漸遠的內部空間更是如此。天花板和牆壁較不重要，簡單呈現或省略皆可。檢視明暗差異和空間感後進行收尾。

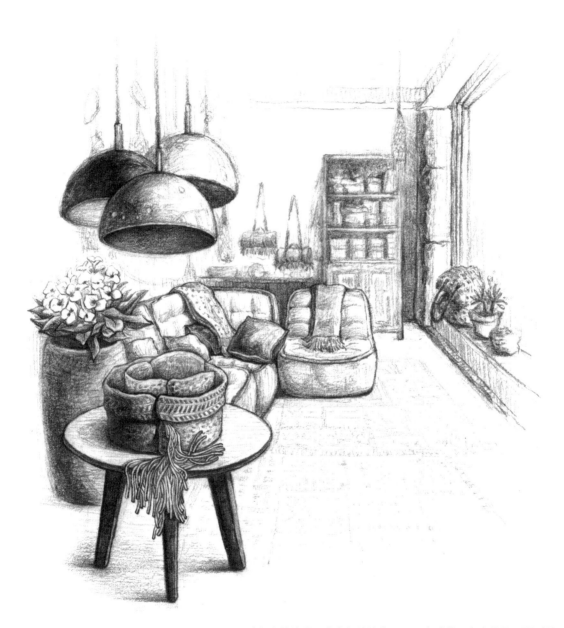

地板上的地毯用非常輕的線條只呈現出感覺。畫中從最明顯到最不明顯的物體要多樣化呈現，如果都畫得一樣強烈，整張圖就會看起來很凌亂。

⊙請試著思考如何呈現空間感，練習描繪室內空間。

*Check：是否畫出每種距離的明暗對比、營造出空間感？

呈現寬廣的空間和景深

　　描繪寬廣延伸的田園風景或都市風景時，空間感和景深相當重要。前方明暗對比強烈，越往後則漸弱。

光源位於右上方。遠方的線條用摺尖的面紙一點一點擦拭，亮調則用橡皮擦擦拭，藉此呈現柔和且凹凸起伏的感覺。

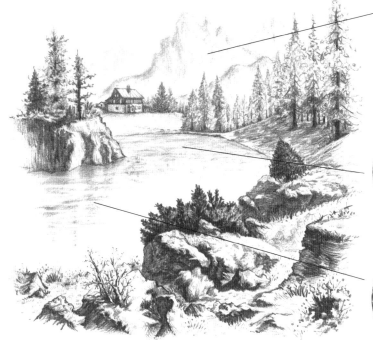

可用紙筆塗抹表現寧靜的湖水，注意不要畫得太深。

用橡皮擦尖處一點一點橫擦，呈現波光粼粼的水面。

按照順序漸漸從概略形體發展到具體形體。

右圖從視線前方的物體開始區分亮調和暗調，再配合物體的固有色畫上適合的明暗。

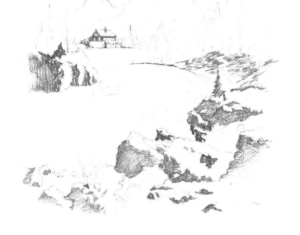

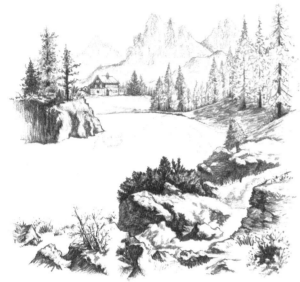

左圖進一步細分明暗。前方明暗對比強烈、越往後越弱，為了方便調整整體明暗，建議從前面的物體開始畫。

觀察整體氛圍後，將細節更具體呈現，如右圖。前方石頭、樹枝需仔細描繪，越往後就畫得越簡單；遠方的山畫得很輕，幾乎沒有明暗差異。倒映在湖面景色的山可以畫淺一點、不要有線條感。完成到這階段也可以成為作品。

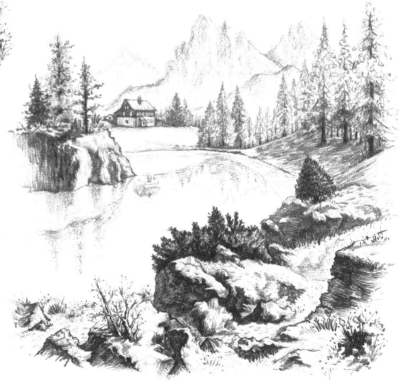

從視線前方的石頭、樹枝、樹木到遠處的山，明暗對比層次豐富。調整每種距離的明暗對比、營造出空間感後收尾。

輕輕畫出遠方的山後，用摺尖的面紙塗抹。亮部用橡皮擦擦拭，水面則用紙筆塗抹，也用橡皮擦尖處劃過，呈現波光的感覺。

⊙請試著以空間感為主畫出美麗的田園風景。

*Check：是否畫出適合每種距離的明暗對比、自然營造出空間感？

空氣透視

　　由於空氣和光線的作用，當物體離得越遠，顏色或輪廓就會越模糊，利用這個現象區分遠近的呈現方法稱為「空氣透視」。物體離得越遠，輪廓和形狀會畫得很柔和、較不鮮明，做出延伸的感覺。

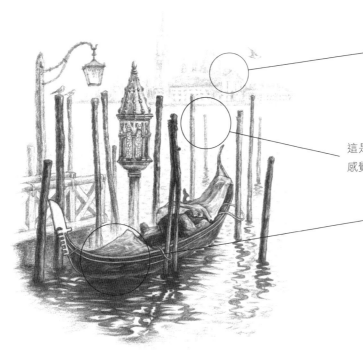

左圖是威尼斯風景，光源在右上方。視線越遠的地方，輪廓和形狀都有點暈開、變得不清楚，這就是達文西提出的「空氣透視法」。提到專有名詞可能讓人覺得很難懂，其實這只是一種日常的表現方法。本書的每幅圖都有運用到空氣透視，並將這部分畫得幾乎看不見線條感。

這是在中間距離的物體，要讓它有位於前方和後方之間的感覺。可以適度調整明暗，營造出景深和空間感。

位於視線近處的貢多拉船，畫出明顯的線條和強烈的明暗對比。

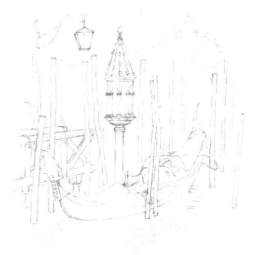

按照順序漸漸從概略形體發展到具體形體。

從視線前方的物體開始區分亮調和暗調，再配合物體的固有色畫上適合的明暗。

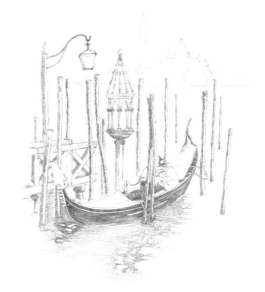

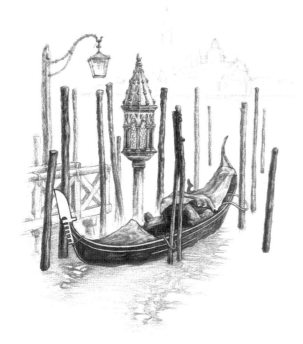

從視線前方的物體開始進一步細分明暗。

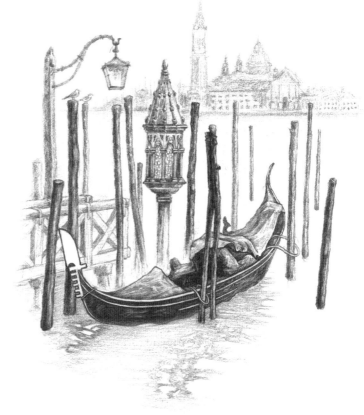

描繪遠方的建築物時幾乎看不見線條感，明暗對比也比較弱。觀察整體氛圍，並調整每種距離的明暗差異。前方仔細呈現，越往後力道越輕，藉此營造出空間感。

視線拉得越遠，明暗對比和下筆的力道就越弱。依照每種距離調整出適合的明暗對比，
之後進行收尾。

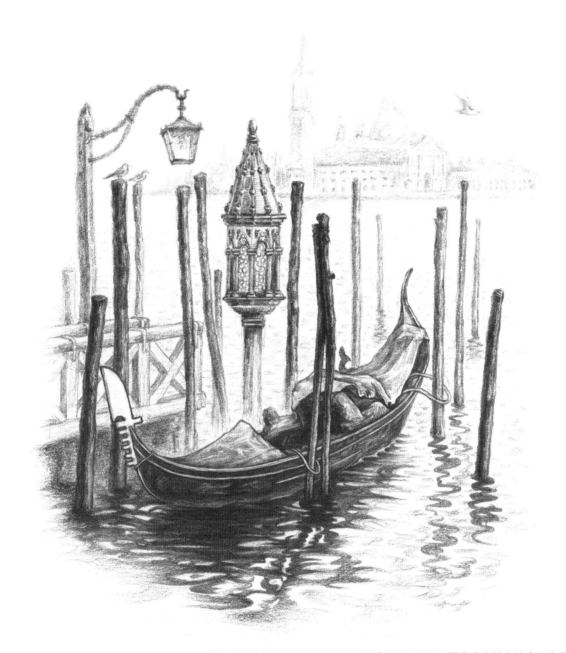

畫出貢多拉船和木椿倒映在水面若隱若現的波紋，再畫出木椿上的鳥。為了呈現出自然
的空間感，遠方的建築物用乾淨的橡皮擦稍微按壓，將明暗對比調整得弱一點。

⊙請試著運用空氣透視法來畫，呈現空間感。

*Check：距離越遠的物體輪廓，是否有漸漸畫得越模糊？

縮短繪製過程

　　若選擇用基本的正規方法來素描，不論在任何狀況下都能毫不猶豫地進行每個步驟，不過以下要介紹練習素描時相對簡單的方法。如果時間、地點等條件允許，可以做正規練習當然是最理想的，但有時間限制時，可以選擇下列這方法縮短繪製過程。

左圖光源在右上方60度方向，椅子上有兩條毛毯和靠枕。

流程大致和之前的正規方法一樣，經過前面練習的經驗累積，相信各位在估算形體上的準確度都提升了。比較測量的時間會縮短、勾勒完形體也可以直接畫上明暗，如此逐步描繪就能畫出整體的具體結構。

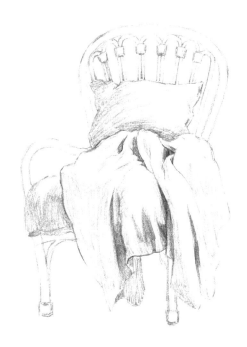

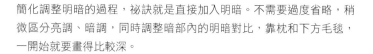

簡化調整明暗的過程，祕訣就是直接加入明暗。不需要過度省略，稍微區分亮調、暗調，同時調整暗部內的明暗對比，靠枕和下方毛毯，一開始就要畫得比較深。

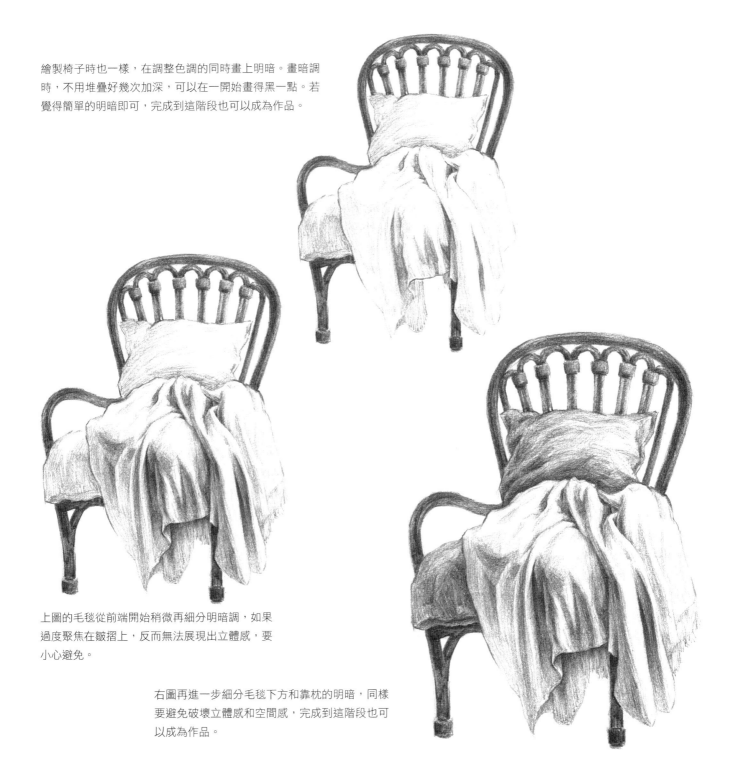

繪製椅子時也一樣，在調整色調的同時畫上明暗。畫暗調時，不用堆疊好幾次加深，可以在一開始畫得黑一點。若覺得簡單的明暗即可，完成到這階段也可以成為作品。

上圖的毛毯從前端開始稍微再細分明暗調，如果過度聚焦在皺摺上，反而無法展現出立體感，要小心避免。

右圖再進一步細分毛毯下方和靠枕的明暗，同樣要避免破壞立體感和空間感，完成到這階段也可以成為作品。

以毛毯上方為主，增加細節的表現。在不破壞整體呈現的前提下，
簡單畫出椅腳，檢視整體協調後進行收尾。

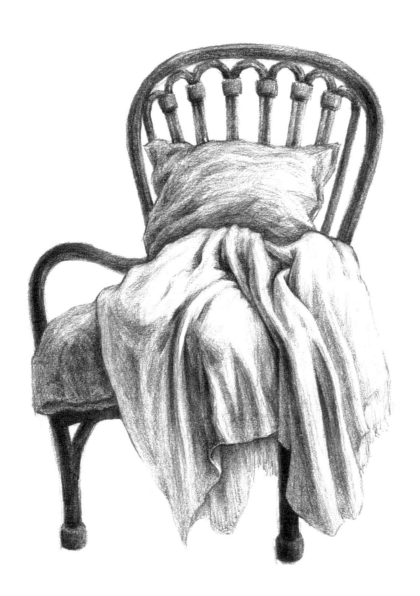

素描中掌握收尾的時機相當重要，也就是完成並放下鉛筆的時間點。有時過度呈
現反而會破壞整體感，所以若覺得已經達到自己想要的感覺，就可以大膽停筆。

⊙請試著加快速度、簡化過程來進行素描。

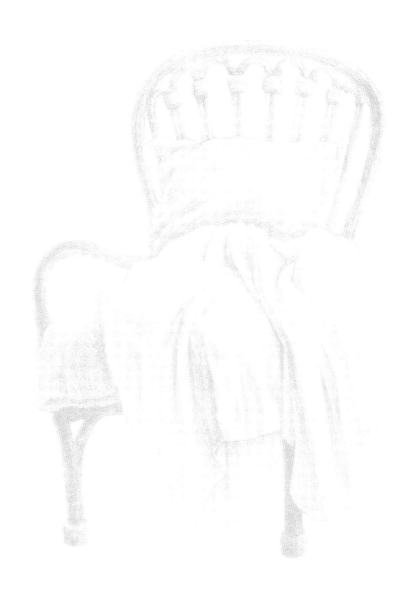

*Check：在縮短時間和繪製過程的同時，是否兼顧每個部分的呈現與協調？

下圖是一個沉思的男孩，眼睛正盯著前面不遠處。縮短繪製過程的方法和前面的椅子主題相同，不過由於人是我們最常見的對象，只要稍微畫不好就會很明顯，因此在進行比較測量時需要更加慎重。

光源位於左上方60度方向，
男孩幾乎從背面受光。

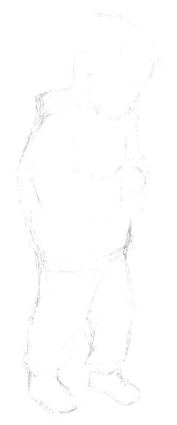
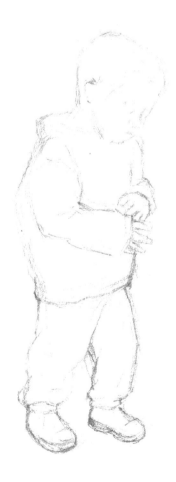

觀察人體比例，畫出上下半身高度以及手的
概略位置。

稍微再讓形體更加具體，呈現男孩重心在右腳且低著
頭的樣子，同時確認整體透視角度、頭和身體的角
度、手臂角度、手長位置及兩腳角度。

確認細節部分的形體，運用比較測量提升準確
度，並縮減繪製過程。

為了方便比較測量，可以畫上部分明暗如右
圖。必須精準掌握眼睛、鼻子、嘴巴的位
置，人臉只要稍有變化，看起來就會完全不
同。到這階段完成整體形體。

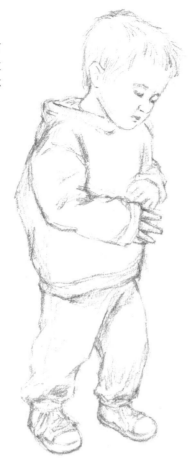

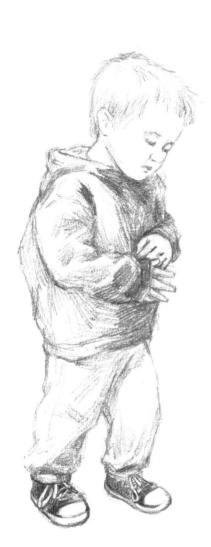

左圖配合光照方向區分明暗調。為了縮短
繪製過程，要果斷區分亮調、中間調及暗
調，必要的地方再細分。練習將之前分成
兩三個階段來畫的部分縮減成一個階段。

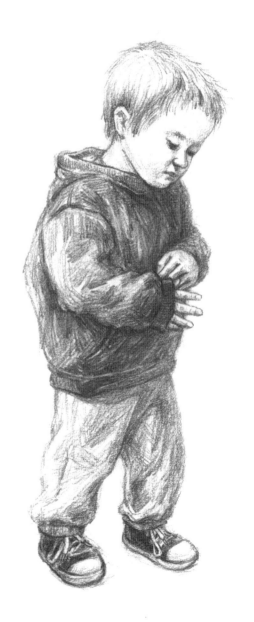

右圖再進一步細分明暗調，提升完成度。
方法跟之前一樣，只是縮減了繪製過程。

需要的部分再多畫一點即可，整體協調比細膩描繪更重要。搭配每個面向加入適合的明暗調，
檢視整體協調感後進行收尾。

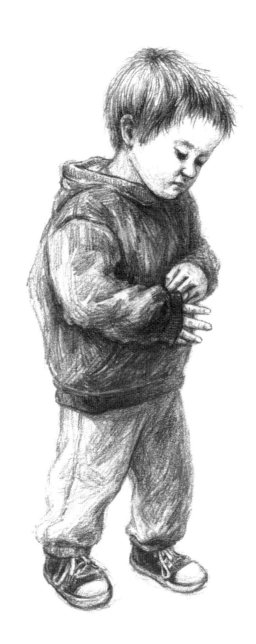

因為男孩背光，沉思的樣子就更為顯眼。自然畫出人物受光後
呈現出來的明暗變化即可。

⊙請試著儘可能加快速度、簡化過程來進行素描。

*Check：是否自然呈現出逆光而產生的明暗變化？

掌握構圖

　　畫任何物體或場景，在下筆前一定要先考量整體畫面如何配置。這個思考的過程一般稱為「構圖」，就是決定並調整被畫物在畫面中怎麼呈現，這也是能看出每個畫家風格和情感的要素。

對於「好的構圖」並沒有既定規則，完全可以按照畫者的想法決定。

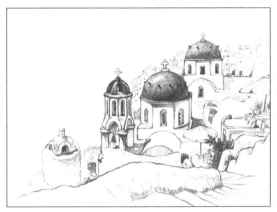 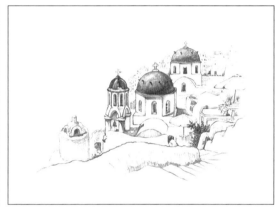

左圖選擇將畫面完全填滿，右圖則在周圍留白。兩者都很好，選擇自己喜歡的感覺即可。

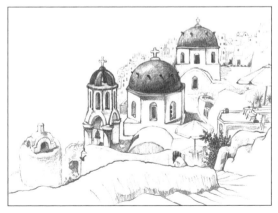 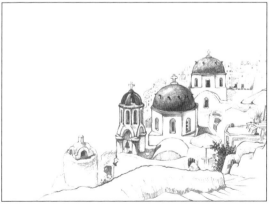

主要的素描內容是以天空為背景的建築物。左圖中建築物面積比較大，右圖中背景面積比較大。隨著被畫物及留白面積比例的不同，感覺也不一樣，選擇自己喜歡的構圖即可。

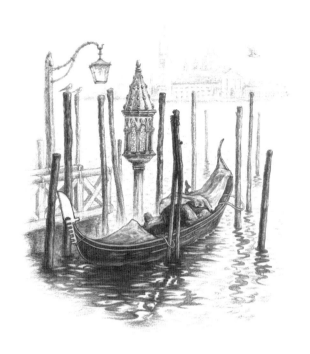

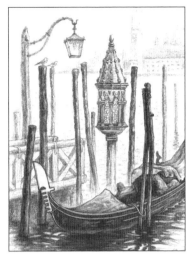

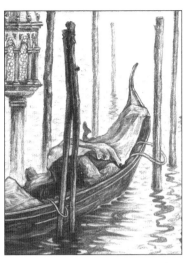

構圖時另一個重點就是「決定素描範圍」，也就是思考要畫哪個部分。除了保留自己最想畫的部分之外，也需要果斷取捨、裁切畫面。所謂的裁切（Cropping），是捨棄部分畫面並強調主要畫面的技法，能讓視線集中。

素描要選擇直向或橫向，可以視整體氛圍決定。若主要物體較寬就建議用橫向，較長就建議用直向構圖。這並非絕對，可以自行選擇。

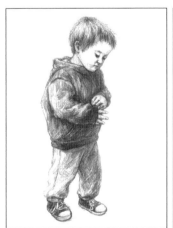

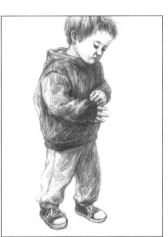

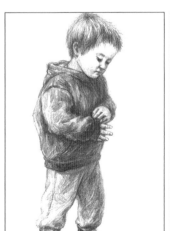

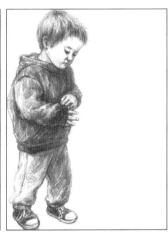

上列是人物構圖。如左圖一將四邊留白、男孩視線前方預留寬一點，是最安全的構圖。構圖方式很多，例如可以裁切頭部上方的一部分，但若裁切到脖子、手腕、腳踝會讓畫面有中斷感，比較不建議。其他物體也不建議大幅超出畫面，因為容易造成視線上的混淆。

有些構圖看起來雜亂，是因為讓人覺得物體間的分界重疊，若同時描繪數個物體時，邊界重疊會破壞景深和空間感。這時可以選擇改變視角，或改變物體配置的位置。

這裡的示範圖例是種樹的少女和水車小屋的鄉間風景。光源在右上方45度方向。

左圖中背景的邊界和少女的頭髮重疊，這是看起來雜亂的不良示範。若不想改變視角並維持完整性，可以像右圖稍微將少女頭髮周圍留白、讓背景邊界不直接與少女重疊即可。素描時經常遇到類似狀況，必須做出適當處理。

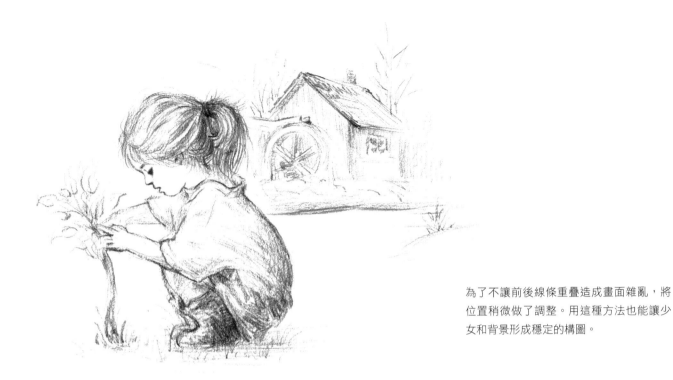

為了不讓前後線條重疊造成畫面雜亂，將位置稍微做了調整。用這種方法也能讓少女和背景形成穩定的構圖。

⊙這是一幅線條較少的速寫圖，請試著輕輕畫。

*Check：線條畫得較少，是否呈現出柔和的感覺？

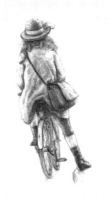

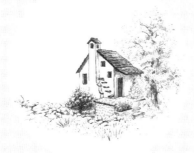

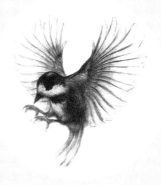

Chapter

5

自由繪圖

　　鉛筆素描的教學課程及說明差不多告一個段落了。前面章節不但是學習素描的入門技法，也是正規的教程，當累積了紮實基礎與練習經驗後，素描實力及應用能力就會大幅提升。

　　本章會運用之前學習的基礎，進行簡單的自由繪圖並介紹素描的應用方法，若遇到瓶頸也可以再重溫前面教過的基本功。所有繪製過程跟之前並沒有不同，只是繼續將流程壓縮、簡化後做延伸應用，這是在有限時間和環境下必備的素描技巧之一。

快速畫線

　　本章提到的自由繪圖，會以之前教過的所有繪製過程為基礎，做進一步的壓縮、簡化和應用。

　　當決定好某個想畫的物體時，很容易碰到時間不夠的窘境。這時就需要使用到「快速掌握物體特徵」及「短時間作畫」的能力。雖然某個程度來說必須放棄細節描繪，但保有整體感覺是更重要的。

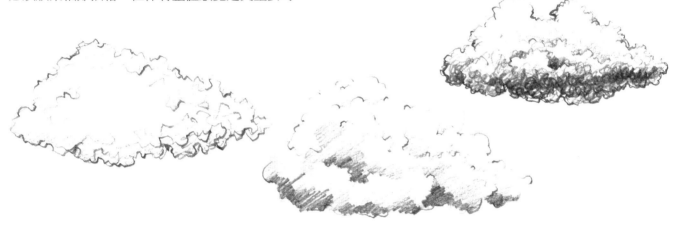

上圖是分別用不同感覺快速畫出的雲朵。線條從細到粗、從淺到深都有，必須能自由運用各種線條。重點是掌握線條的力道。

◉請試著加快繪畫速度。

*Check：用不同線條畫雲朵時，手指是否感受到每種線條的差異？

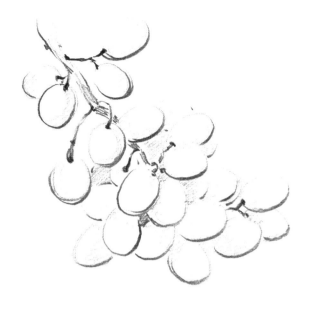

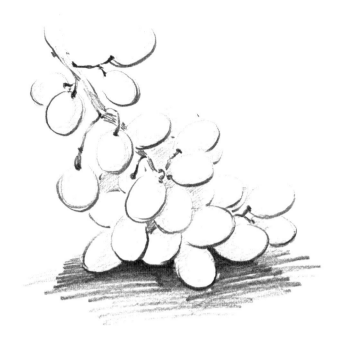

陰影可以幫助營造立體感。只要兼顧整體協調，陰影草草帶過也無妨。這種線條適合用於速寫。

⊙請試著快速畫出葡萄。

*Check：下筆時是否調整了力道？

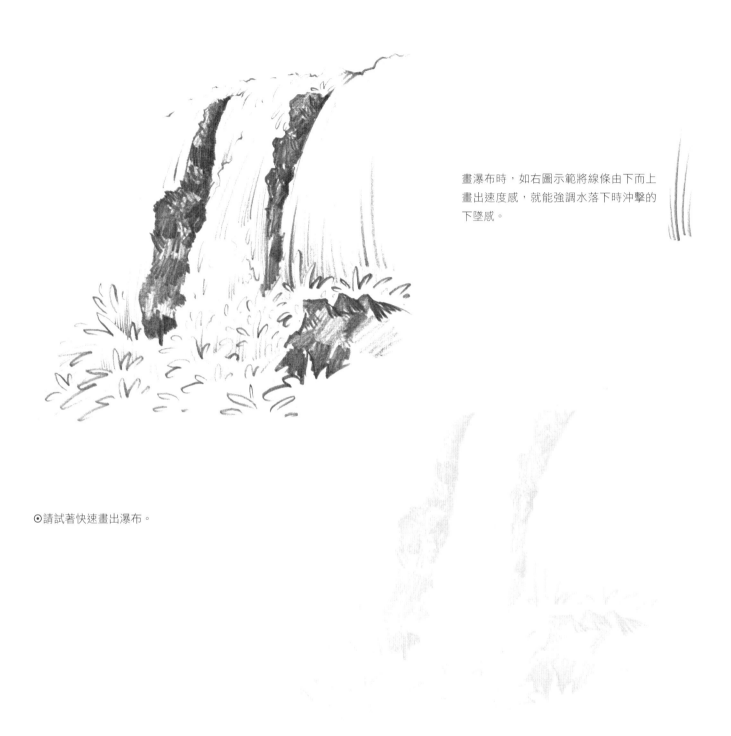

畫瀑布時，如右圖示範將線條由下而上
畫出速度感，就能強調水落下時沖擊的
下墜感。

⊙請試著快速畫出瀑布。

*Check：是否將線條畫得有速度感，表現出水向下沖的樣子？

下圖是基本形為球體的松果，光源在左上方45度方向。從概略形體慢慢發展為具體形體。

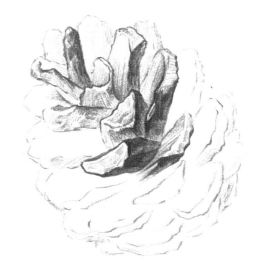

完成形體描繪後如上列的右一圖。接著將加入明暗的過程稍微壓縮，從距離視線最近、最突出的部分開始，依序定出強到弱的明暗，這樣就能畫出有系統的明暗調。若要在短時間內作畫，畫出線條深淺的同時也要加入明暗。

⊙請試著快速畫出松果，稍微粗糙一點也無妨。

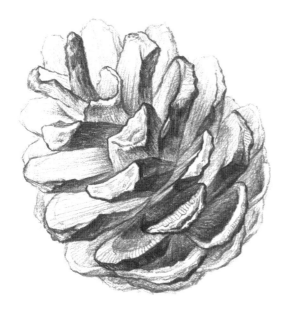

將原本分為三四個階段的明暗一口氣畫出來，像是直接將明暗複製貼上到松果形體中。

*Check：雖然是速寫，不過是否有畫出球體的立體感？

每個物體的線條使用方法都稍有不同，繪製時必須觀察整體達成協調。

因為是速寫，所以要一口氣畫上適當的明暗調。

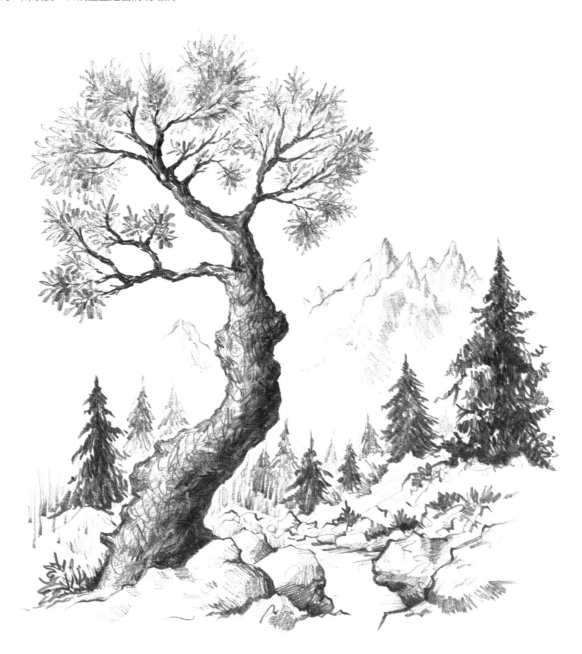

若想自由畫出自己想要的線條，就需要大量練習。可以如塗鴉般畫出各種線
條，也可以拿身旁的物體做簡單速寫並練習線條，對於畫功會很有幫助。

◉請試著用適合的線條速寫風景。

*Check：是否運用了力道強弱不同的線條一口氣畫出明暗？

故事性草圖速寫

　　指腦中浮現出某個故事的場景或物體時，馬上概略速寫的草圖，也是一般繪畫在上色前一個階段的底圖。這方法用於說明場景或狀況時非常好用。繪製過程跟之前一樣，只是圖中的風格稍有不同。

依照標準繪製過程作畫，先決定畫紙中整體場景的大小，也大致分配好各物體的位置和尺寸。

先畫出主角，再畫襯托主角的對象，最後畫背景，基本的繪圖方向是前景 → 中景 → 後景。這類的粗略草稿線條較粗糙，幾乎不太使用橡皮擦。

物體也一樣，上圖是思考信封和明信片配置
的草圖。

⊙請試著想像一個故事並畫出粗略草稿。

畫圖時也可以將基本形變形，把局部誇大或縮小來
強調情境。加入漫畫元素會更有效果。

*Check：儘管稍微粗糙，是否快速呈現出了故事主旨？

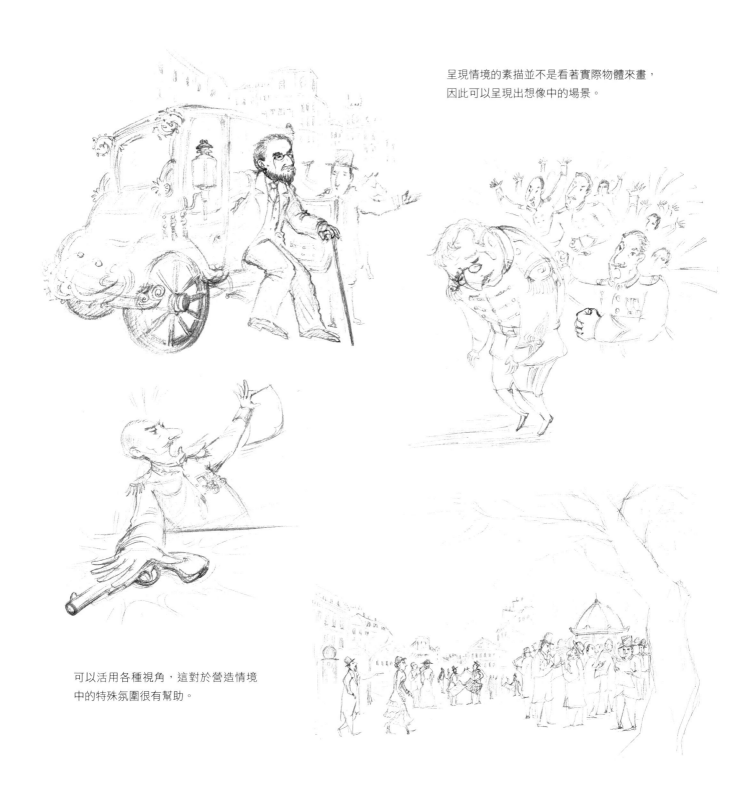

呈現情境的素描並不是看著實際物體來畫，
因此可以呈現出想像中的場景。

可以活用各種視角，這對於營造情境
中的特殊氛圍很有幫助。

下圖是法國巴黎的都市風景。最前方有一盞路燈，背景是整排的建築物和都市風景，看起來小小的人們在其中走動。如人臉等過小的元素幾乎不用畫出來，呈現感覺即可。

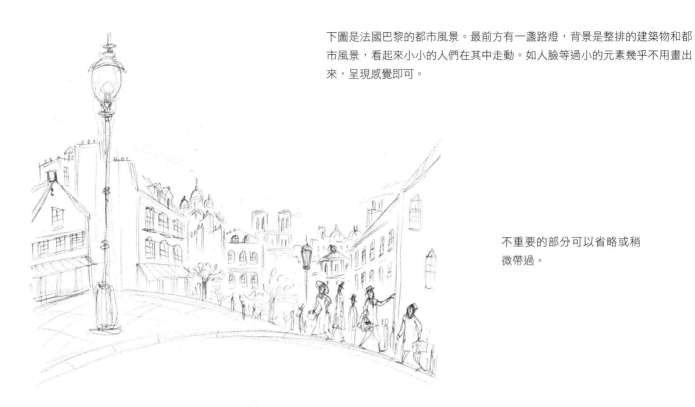

不重要的部分可以省略或稍微帶過。

⊙畫錯也無妨，請試著速寫出粗略草稿。

*Check：是否先從前方物體開始、不用橡皮擦快速畫出來？

物體草圖速寫

　　前面提到以框架線條為主，畫出想像場景的草圖速寫，現在則要練習看著實物畫出草圖速寫，看實際物體或看照片都可以。和前面故事性草圖一樣，建議儘量不要使用橡皮擦，快速畫出感覺即可。可以不加明暗，不過現在先練習畫出簡單的明暗。也可以試著在故事性草圖中畫上明暗，能幫助掌握並確認整體感覺，更完整呈現出自己的想像。

這次要畫的是餅乾和有顏色的咖啡杯，餅乾裡夾著巧克力塊，光源位於左上方45度方向。

依照繪製過程作畫，先用淺淺的線條快速勾勒出輪廓，也畫出物體彼此重疊而看不見的線條，可以避免將形體畫歪。上圖先用線條畫出概略形體。

接著用深一點的線條來提升準確度，如右圖。

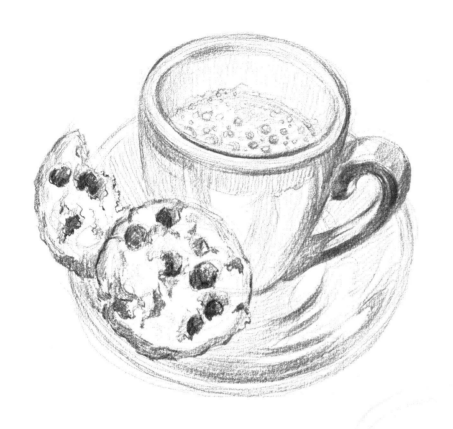

左圖加入簡單的明暗，目前是檢視並確認感覺的階段，線條稍微粗略也無妨。這用於說明某個情境時非常好用。

⊙請試著不用橡皮擦，畫出簡單的草圖速寫。

*Check：是否不用橡皮擦，也畫出了充滿自信的線條？

不用橡皮擦的草圖

　　接下來要試著不用橡皮擦完成素描。若非不可挽救的錯誤，建議儘量不要用到橡皮擦。簡單畫出草圖、加入明暗，快速完成比畫出完美形體更重要。這是時間不夠時必備的素描技巧。

下圖是開在樹上的花，光源位於左上方45度方向。

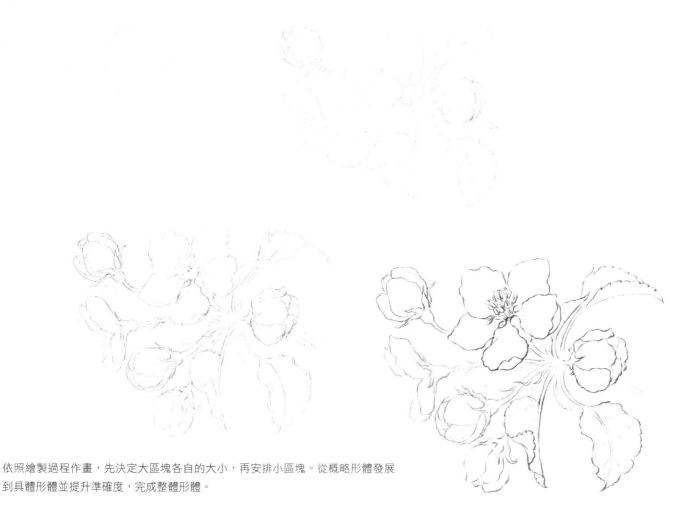

依照繪製過程作畫，先決定大區塊各自的大小，再安排小區塊。從概略形體發展到具體形體並提升準確度，完成整體形體。

右圖從前面的花開始簡單加入明暗，把重點
放在感覺呈現。

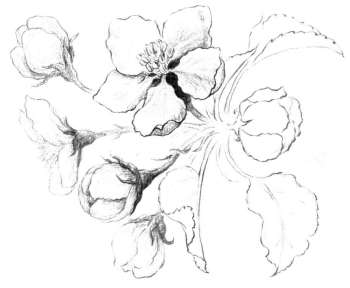

左圖越往後線條要越淺，距離視線越
遠、描繪就越少。

呈現不同距離的空間感。這裡重點在於感覺，主要練習加入
簡單明暗，用少量線條、不用橡皮擦快速作畫。完成到這階
段也可以成為作品。

前一階段收尾後即可完成，若要再多畫一點，可以在後面背景畫上線條增加空間感。前面畫得深一點，越往後越淺，確認整體氛圍後收尾。重點在調整線條力道的強弱。

草圖速寫主要是畫出感覺，因此線條較為粗糙。不過可以呈現出自由的感覺，以及粗糙線條特有的風格。

⊙請試著速寫出草圖。

*Check：是否快速、果斷地畫出線條？

素描時需要練習不用橡皮擦，因為可以省下許多時間，這種方法對於下筆時的自信也特別有幫助。有空時可以試著像塗鴉般畫畫周邊的事物。

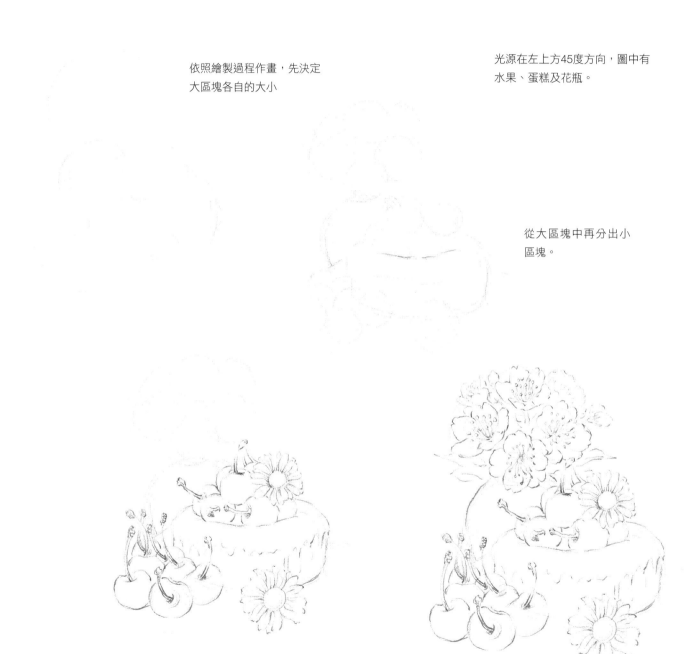

依照繪製過程作畫，先決定大區塊各自的大小

光源在左上方45度方向，圖中有水果、蛋糕及花瓶。

從大區塊中再分出小區塊。

從前面開始畫，讓線條不互相重疊。

完成整體形體。

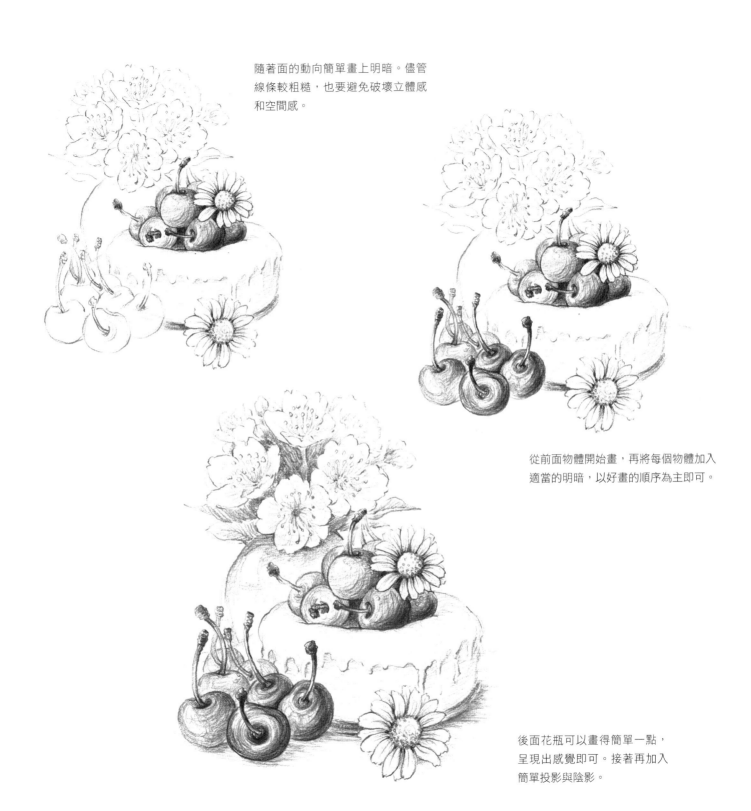

隨著面的動向簡單畫上明暗。儘管
線條較粗糙，也要避免破壞立體感
和空間感。

從前面物體開始畫，再將每個物體加入
適當的明暗，以好畫的順序為主即可。

後面花瓶可以畫得簡單一點，
呈現出感覺即可。接著再加入
簡單投影與陰影。

看起來較遠的背景用直線來畫，線條由下而上、畫出向上消失的感覺。觀察整體氛圍，再次加深需要強調的部分。

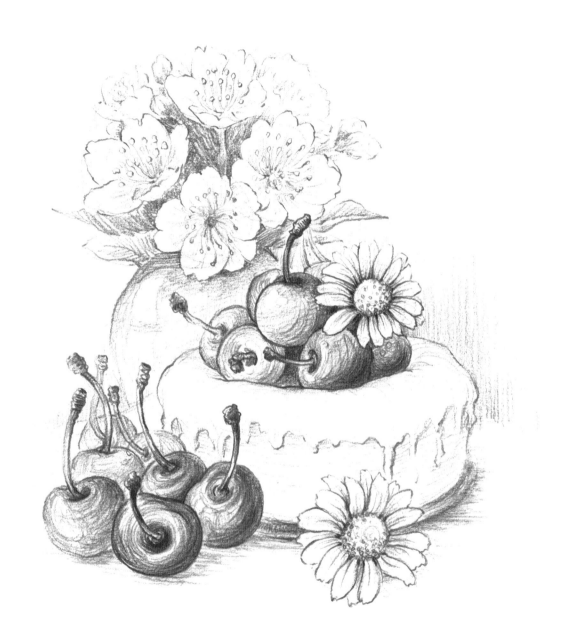

決定區塊畫的線、畫錯的線和超出物體的線都不需要擦掉，可以如實呈現出自由的感覺。

⊙請試著不用橡皮擦、自由地畫出草圖。

*Check：自由勾勒出線條的同時，是否避免破壞立體感、空間感？

修正、補強與輕畫

　　前面已經學到如何避免用橡皮擦來畫、並簡化更多的繪製過程。接下來的繪製過程和之前一樣簡單，不同的是可以自由使用橡皮擦。

下圖中的少女將腳踏車停在路邊，光源位於腳踏車及少女的前方，是逆光方向。天氣是陰天，明暗也較弱。

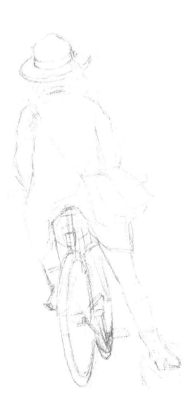

搭配繪製過程作畫，大致分為頭部、上半身、下半身及腳踏車後，勾勒出輪廓。

從概略形體漸漸發展為具體形體。

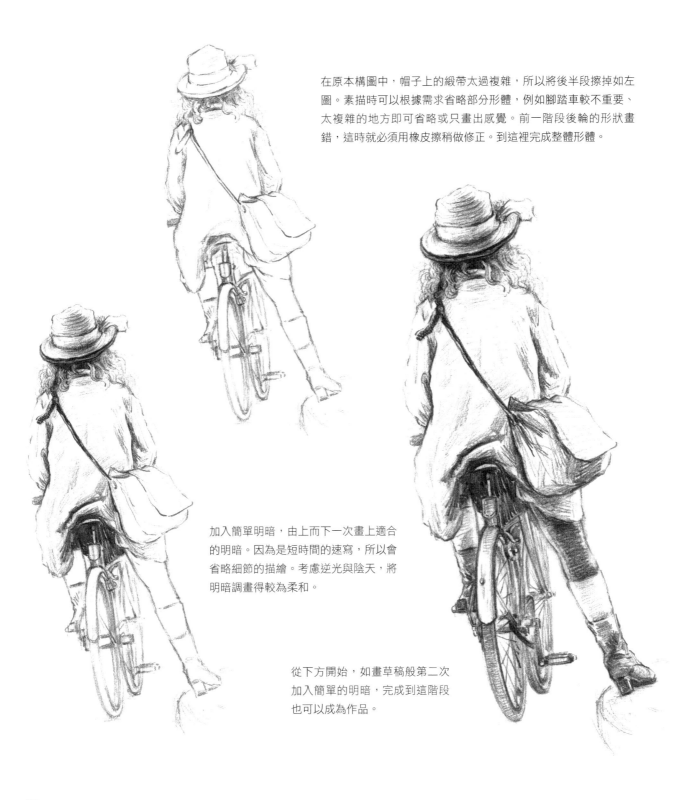

在原本構圖中，帽子上的緞帶太過複雜，所以將後半段擦掉如左圖。素描時可以根據需求省略部分形體，例如腳踏車較不重要、太複雜的地方即可省略或只畫出感覺。前一階段後輪的形狀畫錯，這時就必須用橡皮擦稍做修正。到這裡完成整體形體。

加入簡單明暗，由上而下一次畫上適合的明暗。因為是短時間的速寫，所以會省略細節的描繪。考慮逆光與陰天，將明暗調畫得較為柔和。

從下方開始，如畫草稿般第二次加入簡單的明暗，完成到這階段也可以成為作品。

如果不趕時間，可以再多畫一點，整理需要補強的部分後加入第三階段的明暗。
檢查整體氛圍後進行收尾。

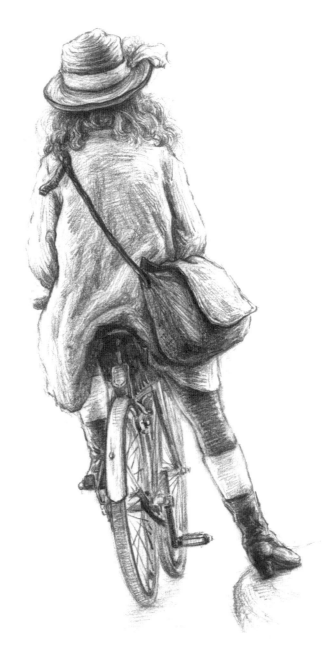

如果周圍畫得過於乾淨會不太自然，斷掉的線條、暈開的地方、力道或強
或弱的線條都要自然混合在一起。重點是做出力道強弱的區別。

⊙不需要畫太多的線條，請試著如草稿般簡單地畫畫看。

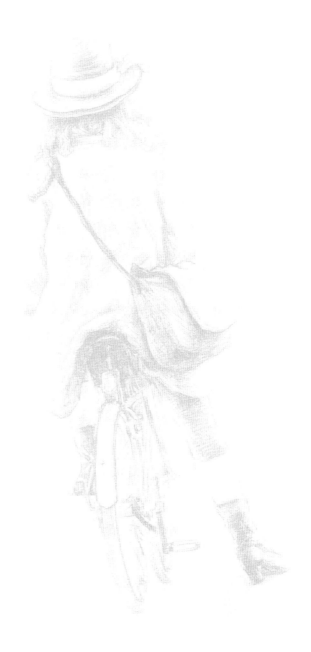

*Check：是否自然畫出輪廓及線條？

咖啡廳速寫

在咖啡廳偶然看到一個正在喝咖啡的人,想把這場景畫下來,卻擔心對方不知道什麼時候會起身離開,因此除了快速完成之外別無他法。過程要簡單、做形體的比較測量要簡潔俐落、手動筆的速度也要加快。

下圖大方向的繪製過程一樣,只是多了時間的變數而必須減少某些過程。以大面積為中心,快速且簡略地勾勒輪廓。

光源在左上方,男人坐在戶外的桌子旁。由於直接受光,明暗對比也較強烈。

左圖在概略形體的基礎上,開始從頭部完成形體的描繪,可以省略不重要、太過細節的形體。

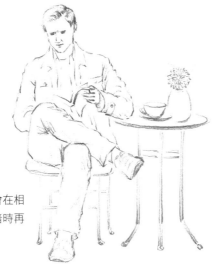

即使對方離開,瓶中的花也會在相同位置,可以等最後加入明暗時再畫。先完成整體形體如右圖。

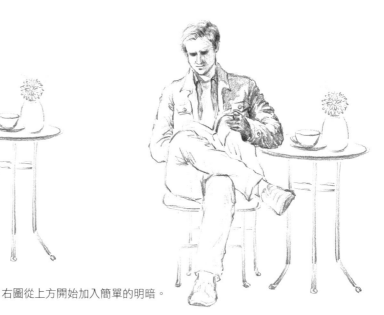

右圖從上方開始加入簡單的明暗。

如右圖快速且果斷地畫出線條，大致區
分明暗調性，以感覺為主。

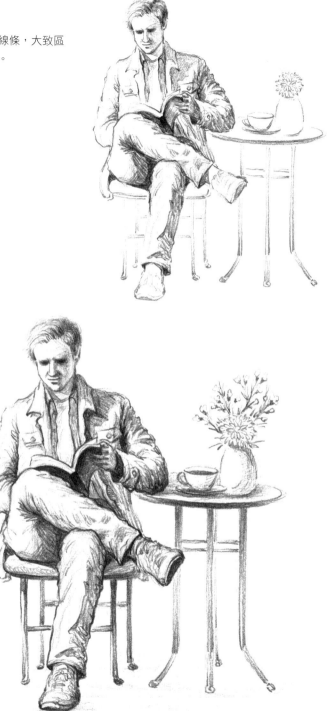

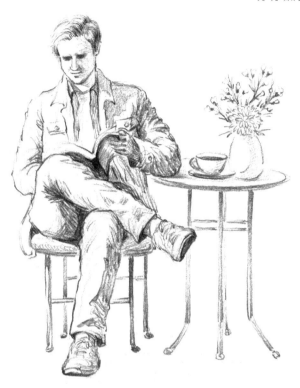

等畫完了必須快速繪製的人物如上圖後，其他部分
也加入簡單明暗，並補上一開始沒有畫的花朵形
體。對方沒有移動當然最好，但萬一移動了，就參
考他移動後的樣子在整體形體上加入明暗。

若還有時間，可以再進一步細分明暗並調整強
弱。完成到這階段也可以成為作品。

在背景畫上直線，呈現出後面好像有東西的感覺，這種簡單的線條可以讓畫面更豐富。
確認整體氛圍後進行收尾。

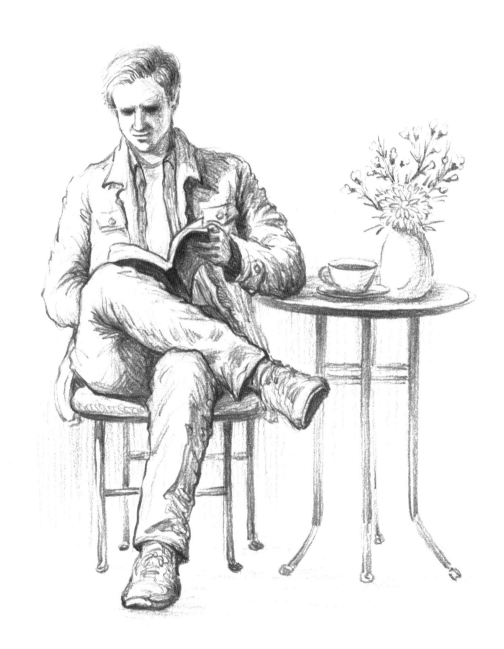

考量景深、空間感、立體感後畫上明暗，下筆時不要害怕，
心態上需要更果斷。

⊙請試著快速、果斷地下筆作畫。

*Check：是否感受到景深、空間感和立體感？

戶外素描

　　本頁要練習用簡易明暗畫出素描。在陽光明媚的日子，爬上某座鄉間的小山描繪風景，在寬廣的田園風景中選出有興趣的部分作畫，這就叫做戶外素描。如果趕時間，也可以簡化縮短繪製過程來作畫。

　　　　　　光源在左上方45度方向。被畫物是從山丘上望過去的風景，大樹旁有間房子。

大方向的繪製過程一樣，以大面積為中心，快速且簡略地勾勒輪廓如右圖。

在概略的形體上完成房子的具體形體。樹和石頭可以等加入明暗的階段再畫，先保留位置即可，不一定要畫出明確形體。會破壞氣氛的部分，可以省略或改變位置。現在完成整體形體如左圖。

右圖簡單加入明暗，先畫被當作重點的房子，再以房子為基準營造出景深及空間感，並簡化明暗調。

右圖接著畫出房子前方的石牆，因為石牆決定兩者重疊的位置，先畫石牆可以讓後面的樹更好畫。畫出和牆壁重疊的樹，接著就可以依好畫的程度選擇先畫的部分。

左圖線條的方向可以幫助營造立體感，輕輕畫上石頭的紋路。

在右圖畫出剛剛只保留位置的樹木，簡單以感覺帶過即可。

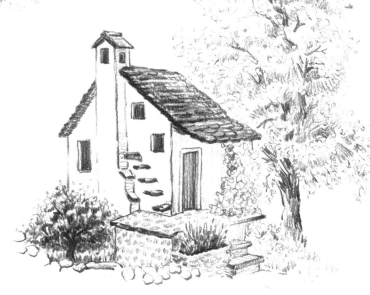

畫出房子下面的石牆與草，加入簡單且必要的明暗，確認整體氛圍。如果有看起來突兀的地
方，稍加修正便可以進行收尾。

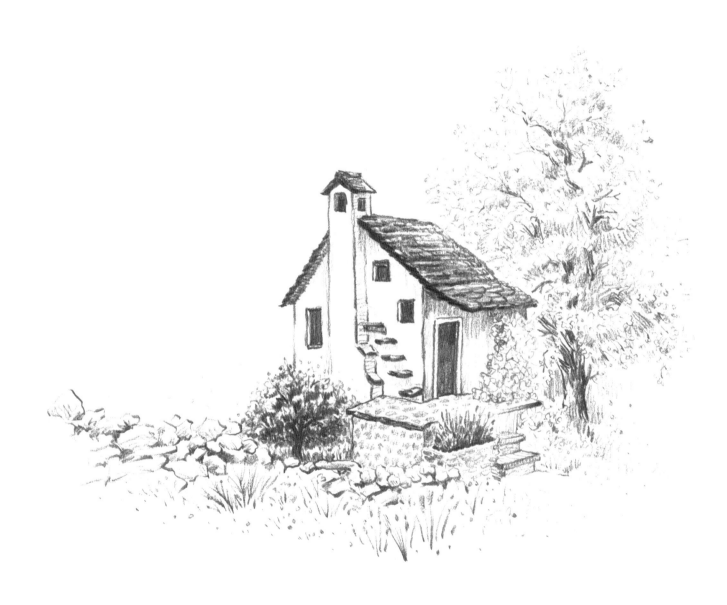

這是可以在短時間內完成的素描，與其貪心想畫好許多細節，
不如在房子主體上加入簡單的明暗。

⊙請試著想像自己坐在山坡上畫著鄉間的房子。

*Check：是否用簡單的線條和感覺為主，畫出很有氛圍的鄉間房子？

一氣呵成完成形體和明暗

　　畫完形體後加入明暗是基本，但有些物體同時畫出形體和明暗更方便。
想要畫出畫面乾淨、不留鉛筆線條的素描時更是如此。如同下面的圖例，雖
然形體看起來複雜，但基本結構單純，繪製明暗的時間也很短。這幅素描的
形狀不需要完美正確，因為被畫物本身就會隨風搖曳、並隨環境變化。

現在要畫的是一座湖中的小島，小島上長
了一棵樹。光源在左上方。

大方向的繪製過程一樣，畫的時候先在腦中構圖，再把想像的
畫面直接挪到畫紙上。左圖先畫出和樹木重疊的島，島比樹更
前面而擋住樹木，所以先畫島會比較方便。

上圖接著繪製島上的樹，從下往上、由樹幹朝樹枝的方向畫，
比較容易畫出整體形體。

右圖接著畫出樹葉，每根樹枝的距離會產生空間感。
越往後調性就越淺，藉此呈現空間感。

右圖樹枝和樹葉的描繪順序，可以隨著
樹形調整。到這裡完成樹的整體形體。

接著要畫島較暗的部分，如左圖。畫的時候將複
雜的部分簡化，同時考量立體感。

調整島上亮部的明暗，用淺色線條輕畫如右
圖。考量整體協調，將太複雜的地方簡化。

這類型的素描適合稍微拉長畫形體的時間，同步加入明暗，如果等畫完形體再加入明暗反而會
花更多時間。確認整體氛圍後進行收尾。

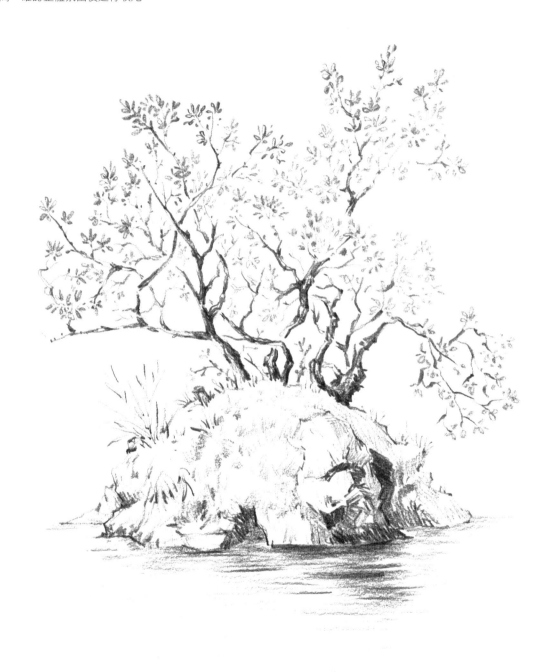

畫出水面上小島和樹木的倒影，沒有特別狀況不需要另外修正。

⊙請試著畫出湖中的小島和樹木。

*Check：是否使用力道強弱不同的線條，賦予各個物體之間的空間感？

運用簡單的線條

　　下圖是沒有先打草稿，直接由上而下以粗線條一口氣畫出來的人物畫。
這種素描需要全面的計畫。

光源在右上方45度方向。

大方向的繪製過程一樣，先思考構
圖確定該怎麼畫。比起單一部分，
更重要的是考量整體線條，並呈現
腦中的成品。雖然沒有實際畫出
來，但可以在紙上想像出成品線
條，定好位置並開始下筆，將腦中
的圖直接搬到畫紙上。

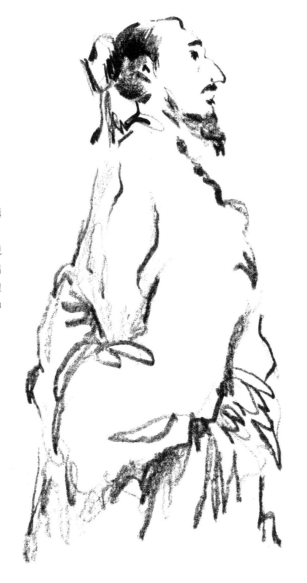

從上方的頭髮開始往下畫，下筆
時一定要有自信，調整力道賦予
線條深淺。重點畫得較重，稍微
帶過的部分、和視線遠方的部分
則以較淺的線條輕輕畫。只要做
出線條力道的強弱差異，就能營
造出景深、空間感和立體感。

線條中斷的地方會留下想像空間，在想像中會呈現往內、往後收，
或覺得被東西擋住的感覺。

⊙請試著單用線條畫出人物的立體感。

*Check：是否調整力道賦予線條明暗，並有自信地下筆？

下圖是一位形體誇張的古希臘哲學家，用線條勾勒形體後，再以灰色水彩描繪暗部，凸顯立體感。

光源在右上方45度方向。

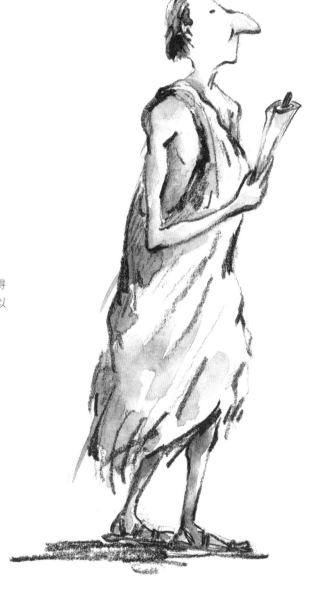

繪製過程跟前面一樣，如果覺得一口氣從上往下畫很困難，可以先輕輕勾勒出形體再畫。

雖然是畫衣服，但還是要考慮到人體構造。要想成勾勒人體後再畫出穿上衣服的樣子，才不會有突兀感。

陰影部分只需要畫出幾筆簡單的橫線，傳達出陰影的感覺即可。

⊙請試著充分計畫並果斷下筆。

暗部可以用灰色水彩上色，
也可以用鉛筆輕畫。

*Check：是否畫出線條力道的強弱，並呈現出立體感？

專注於關心的重點

假設我們來到一座玫瑰園，也許會因為滿園的玫瑰很美而想要畫出全部，也可能只想針對其中最喜歡的一朵來素描。當我們只對某一朵花有興趣時，甚至可能連莖、葉都不在意。這時就要將重點放在我們關注的部分——「花朵」上，莖、葉只要稍微帶出感覺即可。

現在要畫某一朵玫瑰，並且將重點放在花朵的繪製上。光源在左上方。

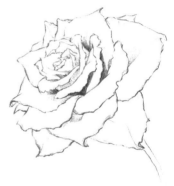

大方向的繪製過程一樣（如上列圖示）。先決定玫瑰的大小，若花瓣太多反而會破壞整體性，因此掌握每片花瓣的概略位置後，即可漸漸畫出具體形體。稍微加入明暗可以呈現出更明顯的形體。莖和葉子等之後再畫即可。到這裡完成整體形體。

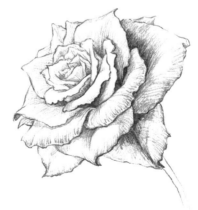

前方畫出強烈的明暗對比，越往後越淡。雖然前後的實際距離很短，但做出這種差別可以同時突顯出空間感和立體感。線條順著花瓣的方向來畫。

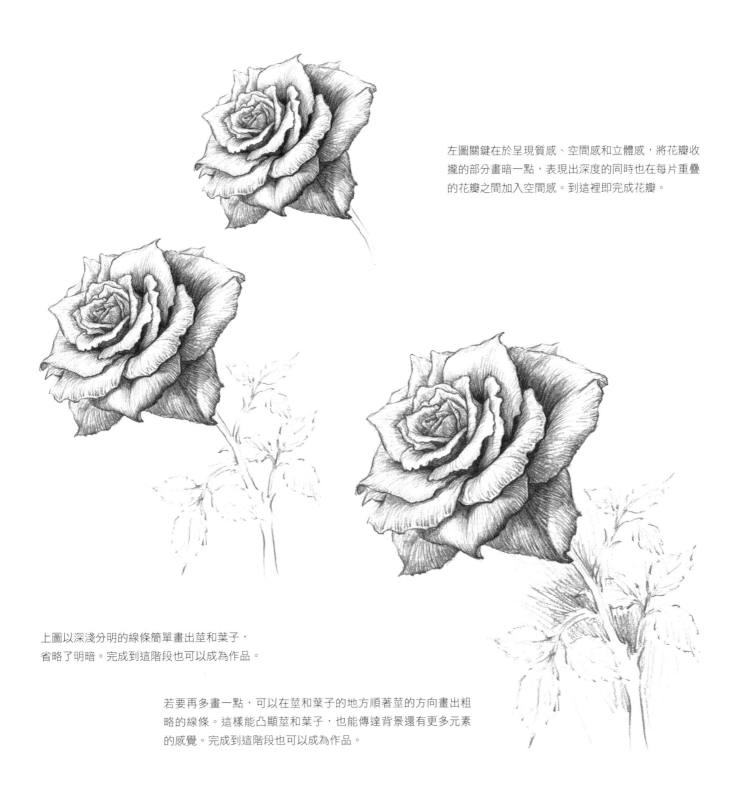

左圖關鍵在於呈現質感、空間感和立體感,將花瓣收攏的部分畫暗一點,表現出深度的同時也在每片重疊的花瓣之間加入空間感。到這裡即完成花瓣。

上圖以深淺分明的線條簡單畫出莖和葉子,
省略了明暗。完成到這階段也可以成為作品。

若要再多畫一點,可以在莖和葉子的地方順著莖的方向畫出粗略的線條。這樣能凸顯莖和葉子,也能傳達背景還有更多元素的感覺。完成到這階段也可以成為作品。

可以嘗試各種不同的表現手法，像是用紙筆粗略塗抹花莖的部分，呈現出花朵和莖的質感差異，看起來各自獨立卻又合為一體。檢視整體氛圍後進行收尾。

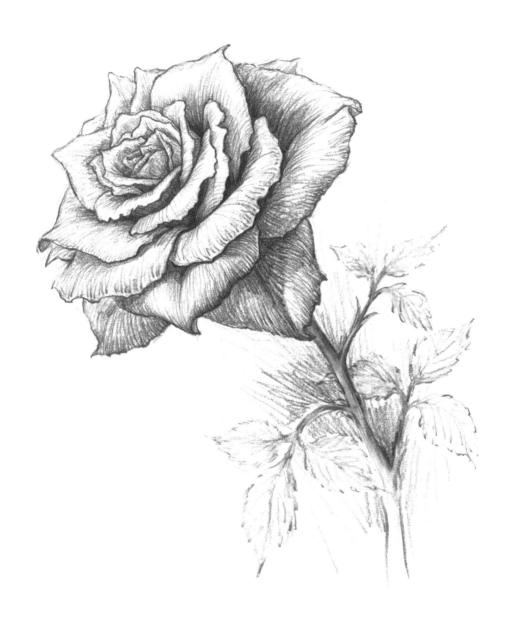

單一朵玫瑰的表現方式也相當多元，專注於重點來畫會呈現出不同感覺。

◉請試著依照自己的想法描繪莖和葉子。

*Check：是否順著面向畫出線條，同時表現出質感、立體感和空間感？

呈現暈開的感覺

　　在完成階段可以選擇用橡皮擦和紙筆塗抹，將整張圖營造出暈開的效果。之前的素描中我們曾使用一小部分呈現不同質感，現在則是要用在整張圖上。這跟單用鉛筆素描的感覺相當不同。

光源在左上方45度方向，下圖是一隻展翅飛翔的鳥。

下圖搭配繪製過程作畫，確認鳥的動態，先以淺淺的線條畫出大區塊。

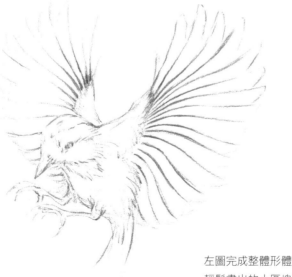

左圖以頭部為中心，比較測量整體形體，並漸漸畫出具體形體。

左圖完成整體形體。省略可以在加入明暗的階段一併輕鬆畫出的小區塊，先以大範圍的形體為主。

本次練習中也是要一次畫完明暗，並營造出立體感和空間感。右圖將繪製明暗的過程壓縮、簡化，從位於前方的頭部重點開始畫。

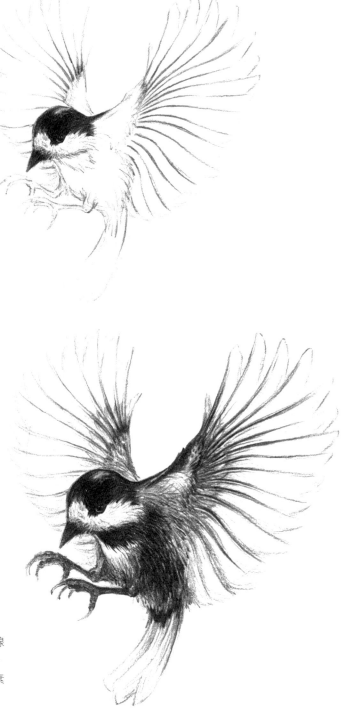

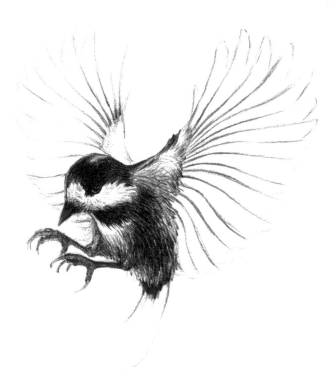

上圖延續頭部，接著畫身體。明暗畫得比頭部弱一點，要注意避免破壞立體感。

右圖接著畫翅膀。翅膀上留有一開始畫的大區塊線條，這部分不需要擦掉。到目前尚未用到橡皮擦，下個階段則要使用橡皮擦和紙筆塗抹整體來完成素描。完成到這階段也可以成為作品。

為了強調展翅的樣子，可以用橡皮擦一點一點塗抹，並調整塗抹力道的強弱。塗抹時可以稍微按壓，做出光滑暈開的效果。也可以用紙筆塗抹，確認整體氛圍後進行收尾。

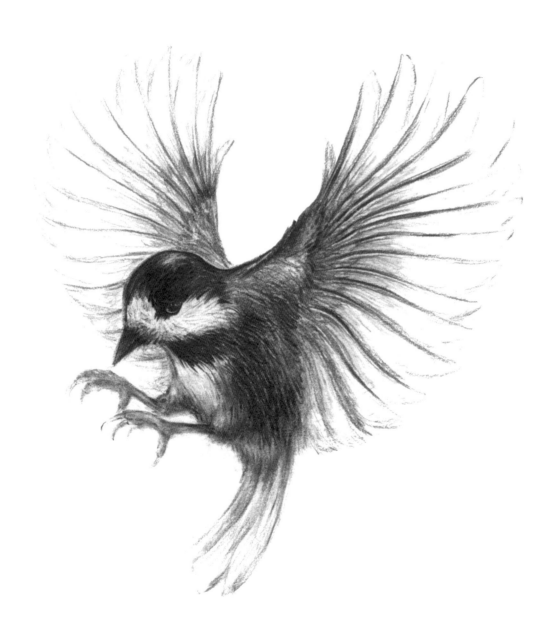

為了做出暈開的效果，可以一點一點用紙筆塗抹整體畫面。若不小心抹掉太多，或有想再次強調的部分，可以用鉛筆補強。

◉請試著用暈開的效果來強調整幅素描的感覺。

*Check：是否運用明暗對比呈現出空間感？（特別是頭部與翅膀之間）

旅行素描

　　旅程中看到美麗風景時，心中常常會湧出想畫下來的衝動。雖然旁邊有人可能會讓你有點難為情，但如果能留下美好回憶，就非常值得你停下腳步、拿筆作畫。旅行素描也是很多人都曾夢想過的浪漫行程。

天氣是陰天，右側有微弱的光。

左圖搭配繪製過程作畫，
用大區塊大致畫出大小。

稍微再畫出更具體的形體，
將複雜的形體簡化。

大方向的繪製過程一樣，完成形體的同時加入明暗。因為構造有點複雜，可能會有漏掉的部分。可以從視線前方的物體開始畫，物體相互重疊時先畫前面物體會比較容易。每種距離都用不同的線條，藉此呈現出空間感。

右圖將道路左側的建築物畫完後，右側也從
前景往後畫。

描繪右側前方時用強烈的線條來畫，越
遠的建築物越淺。左圖完成整體形體。

右圖加入必要的明暗後，再觀察整體
氛圍調整。看起來較遠的建築物或背
景用直線賦予空間感。

在必要的地方加上深淺差異，調整整體氛圍，鋪滿小石子的路面則用淺色線條呈現。前方線條
還算看得清楚，越往後越模糊。

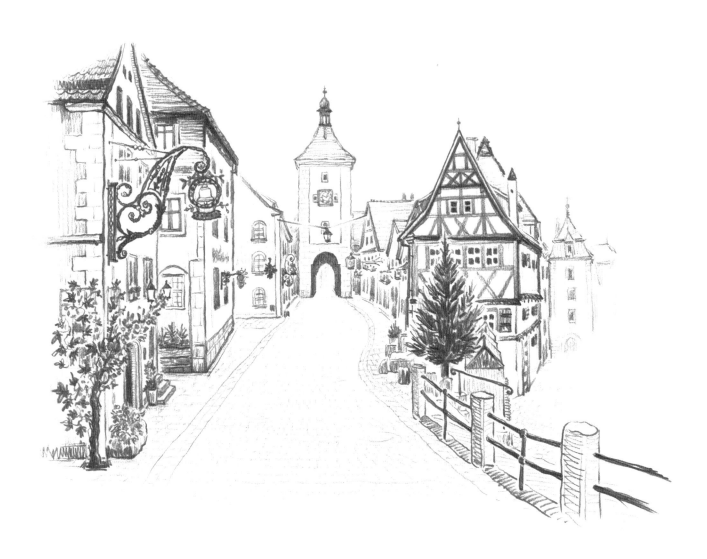

在旅行景點，可能會因為周圍環境或時間無法將看到的一切都畫出來。
素描時可以決定一個主體當作重點，並適當地省略或簡化。

⊙請試著想像自己在旅行景點素描。

*Check：離視線越遠，是否有讓明暗越弱、呈現出空間感？

接著要畫的是美麗的新天鵝
堡，光源在正上方。

左圖搭配繪製過程開始描繪形體，確
認長寬比後定出概略輪廓。

相互比較測量後，稍微再畫出更
具體的形狀。直線必須符合透視
角度，如果沒有符合透視角度，
整座建築物看起來會像快倒下來
一樣不穩定。

從建築的前方開始畫，漸漸完成
具體的形體。

細節部分只要先預留位置即可，到
這裡完成整體形體。

從前方開始加入明暗，必須事先計畫好不
同位置要畫上什麼程度的明暗。

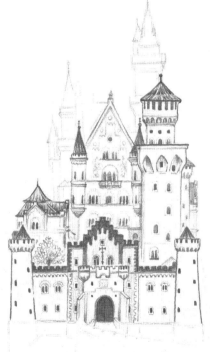

前方對比較強，越往後越弱。

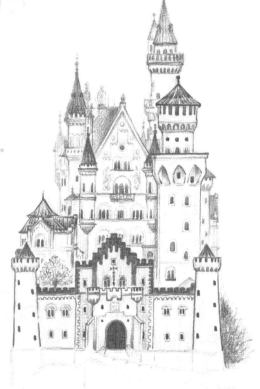

建築物和建築物之間的空間都要隨著不同距離畫上
適當的明暗，因為彼此有重疊處，若失去空間感，
看起來就會緊貼在一起，必須特別注意。

為了讓觀眾視線集中於城堡上，背景部分省略細節的描繪，只以線條稍微帶過。
檢視整體氛圍後進行收尾。

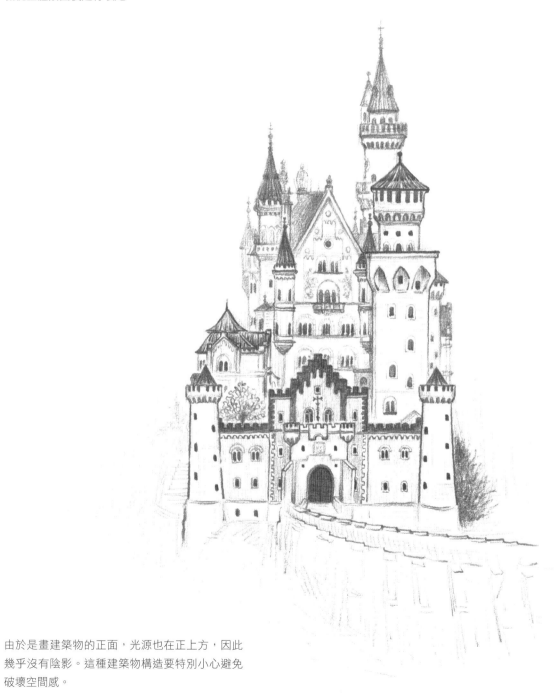

由於是畫建築物的正面，光源也在正上方，因此
幾乎沒有陰影。這種建築物構造要特別小心避免
破壞空間感。

⊙素描時請試著把重點放在建築物之間的空間感和景深。

*Check：每棟建築物是否都畫上適當的明暗，並自然呈現出空間感？

將故事濃縮成一張圖

　　最後，我們試著將故事濃縮成一張圖，或是單獨畫出一個最重要的場景。下圖是鉛筆素描完之後，用水彩稍微上色的作品。也可以選擇不用水彩，單用鉛筆畫出明暗。

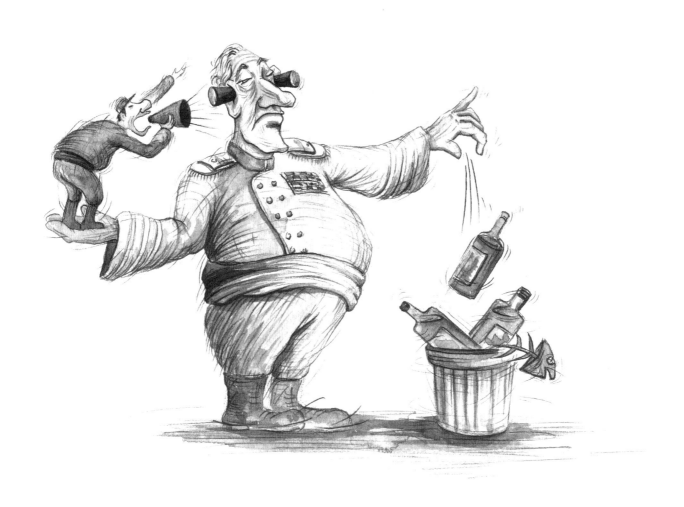

畫中呈現出一名退役軍人難以溝通的故事。主角是一位固執的軍人大叔，這幅圖用誇張的表現手法畫出故事的情境。用尖銳的鉛筆線條自由刻畫出犀利的形象。

⊙畫出整體形體後，配合水彩調性用鉛筆稍微畫上明暗。

*Check：是否有配合動態、自然結合線條與立體感？

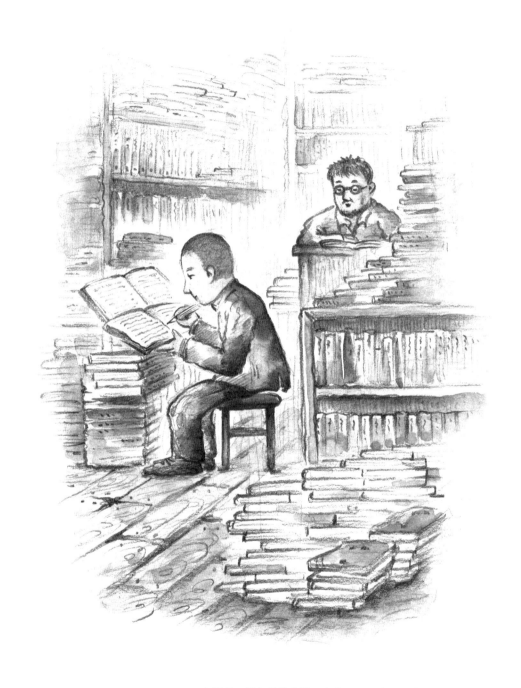

上圖是一個老舊的書攤，畫中要呈現的是一名學生利用舊書勤奮向學的故事。

◉畫出整體形體後，配合水彩調性用鉛筆稍微畫上明暗。

*Check：是否畫出人物和周邊書籍的景深，並保留每種距離的空間感？

⊙請試著在下方空白處自由畫出心目中的意象。

![台灣廣廈 國際出版集團 Taiwan Mansion International Group]

國家圖書館出版品預行編目（CIP）資料

專屬我的鉛筆素描練習本：從基礎到進階！逐步練習結構、光影、質感、動態與空間感，
一枝筆畫出70款實境寫真/趙惠林，李伊善作；林千惠、杜佩瑀譯. -- 初版. --［臺北市］：
紙印良品出版社出版；新北市：臺灣廣廈有聲圖書有限公司發行, 2021.05　面；　公分
ISBN 978-986-06367-0-3（平裝）
1. 素描 2. 繪畫技法

947.16　　　　　　　　　　　　　　　　　　　　　　　　　　110004343

 紙印良品

專屬我的鉛筆素描練習本

從基礎到進階！逐步練習結構、光影、質感、動態與空間感，一枝筆畫出**70**款實境寫真

作　　者／趙惠林、李伊善　　　編輯中心編輯長／張秀環
翻　　譯／林千惠、杜佩瑀　　　封面設計／張家綺・內頁排版／菩薩蠻數位文化有限公司
　　　　　　　　　　　　　　　製版・印刷・裝訂／東豪・紘億・秉成

行企研發中心總監／陳冠蒨　　　線上學習中心總監／陳冠蒨
媒體公關組／陳柔彣　　　　　　數位營運組／顏佑婷
綜合業務組／何欣穎　　　　　　企製開發組／江季珊、張哲剛

發　行　人／江媛珍
法 律 顧 問／第一國際法律事務所 余淑杏律師・北辰著作權事務所 蕭雄淋律師
出　　　版／紙印良品
發　　　行／台灣廣廈有聲圖書有限公司
　　　　　　地址：新北市235中和區中山路二段359巷7號2樓
　　　　　　電話：（886）2-2225-5777・傳真：（886）2-2225-8052

代理印務・全球總經銷／知遠文化事業有限公司
　　　　　　地址：新北市222深坑區北深路三段155巷25號5樓
　　　　　　電話：（886）2-2664-8800・傳真：（886）2-2664-8801
郵 政 劃 撥／劃撥帳號：18836722
　　　　　　劃撥戶名：知遠文化事業有限公司（※單次購書金額未達1000元，請另付70元郵資。）

■出版日期：2021年05月　　　■初版4刷：2024年01月
ISBN：978-986-06367-0-3

나 혼자 연필 드로잉 기초: 연필 스케치부터 고급 테크닉까지
Copyright © 2018 by Cho Hyerim & Lee Ilsun
All rights reserved.
Original Korean edition published by Grimbook publishing company.
Chinese(complex) Translation rights arranged with Grimbook publishing company.
Chinese(complex) Translation Copyright © 2021 by Taiwan Mansion Publishing Co., Ltd.
Through M.J. Agency, in Taipei.